U0021605

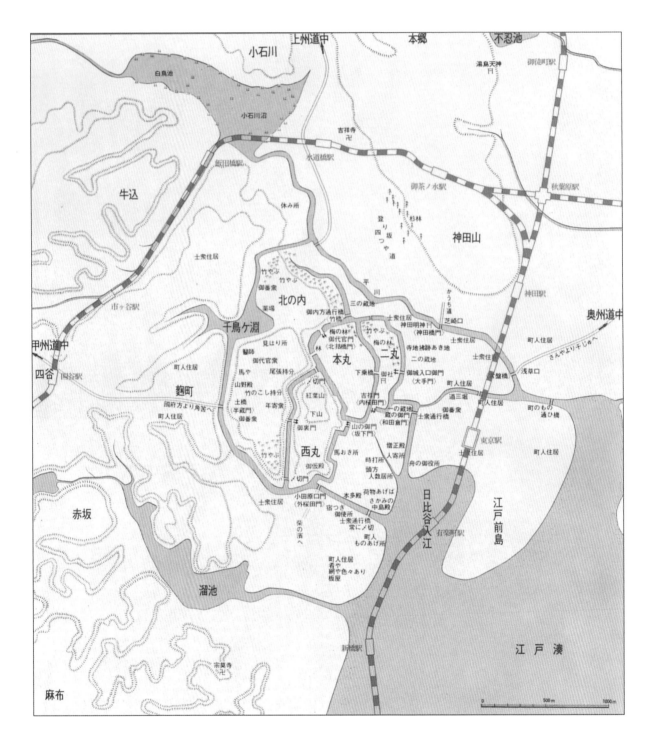

江戶的第一次建設

1602年（慶長7年）左右──摘自《慶長七年江戶圖》

< > 別稱或之後的名稱

今日的國鐵

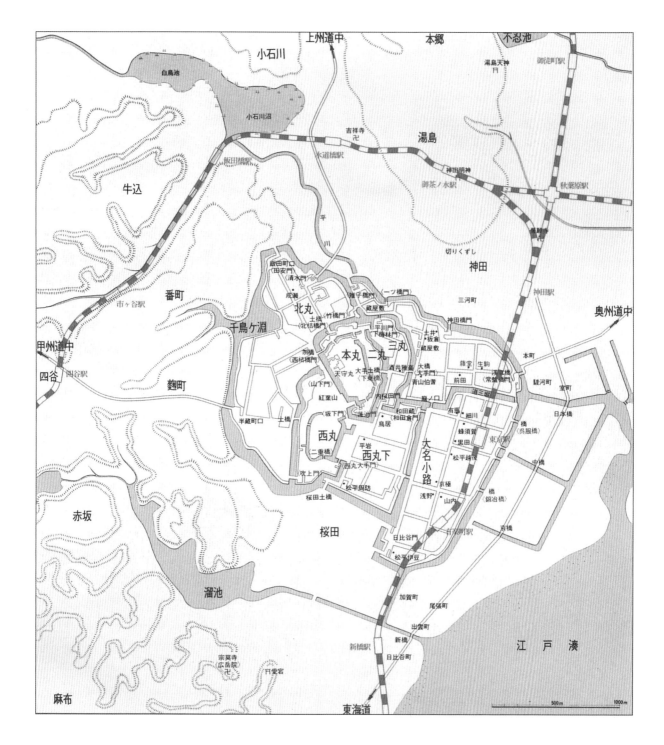

江戶的第二次建設

1608年（慶長13年）左右——摘自《慶長十三年江戶圖》

文● 內藤昌

插畫● 穗積和夫

譯● 王蘊潔

日本經典建築 02

審稿・導讀 王惠君（台灣科技大學建築系副教授）

〔江戶町〕

大型都市的誕生（上）

江戶「奧」之精神

實踐大學工業產品設計系講師　程文宗

在這幾年經常去的國家便是日本；但最大的遺憾便是沒在父親生前和他共遊日本，聽聽他青年時期曾在日本求學種種……。對上一代父祖輩的臺灣人而言，的確身份、角色的認同是頗錯亂的；尤其父親他曾於大戰期間，就業於當時的滿洲國奉天市，但我卻沒機會一探他曾住過的地方。唯一記得的即是孩提期間，居住在金華街，類似數寄屋的灰瓦日式住屋的日子，喜歡唱日本歌的父親，像極小津安二郎的電影「秋刀魚之戀」中的「多桑」角色；一向沉默寡言的他，甚

少提及在日本的過往。在我小學期間，他說去日本參加老師的告別式，才知他曾在日本就讀，往後沒聽他再提起。

但在我成長的過程中，父親將其日本的生活習慣，有意無意的影響了我。有趣的是，我的成長及求學過程中，注定游移在日式的宅院建築空間裡。就讀台北師專，也是住在日式宿舍。及至歐洲留學後，第一次返臺停留，父親出資讓我到日本一遊。是我第一次對東京和京都有初步的邂逅，當時父親給我看德川家康傳，及NHK的日劇像上河圖般的市井生活。

江戶城雖以唐朝長安為範本的京都來規畫，我則更認為它是以中國宋朝的東京之城市為藍本。因在十三世紀初期，鎌倉時代中期傳

本戰國時期歷史劇影帶，纔驚覺父親的用心，祖父取名「德川」應該是由「德川家康」而來的吧；我喜歡的江戶時期的浮世繪版畫，也和德川家康有了連結。或許久居歐洲，對希臘、羅馬文明形成歐洲各國有著不同時期的藝術文化歷史，也不禁對東亞有另一種想像，即日本代表唐文化的樣式、安南代表元朝樣式、韓國代表宋朝文化樣式、臺灣則承襲明代的樣式。我們則將有更寬廣的視野來看區域文化的移植及轉換。我想此本由內藤昌寫的、穗積和夫插畫之《江戶町》一書，就有此意味。如再配以浮世繪版畫做對照，我們更可見識到如清明上河圖般的市井生活。

入日本的朱子學，正讓這江戶城規畫，有著不同於京都、大阪的發展。即以「萬物以理為本，儒道即神道」的精神，開展「江戶文化」的日本文藝復興。由神道主義發展出一有別於佛教的「奧」（OKU）的空間美學，在日本的《萬葉集》、《伊勢物語》、《徒然集》和江戶時期的歌舞伎，皆傳達出此種空間與心靈的意識哲學。

江戶城的規畫即以「奧」的精神來建構，「奧」字辭在古代日本人眼中，從「沖」（OKI，迎向海面而來之意）高山、大海各有「奧」的神髓、亦即大自然的紋理及深度空間感，江戶城即透過「奧」之哲學概念來規畫（參考頁18、19），將自然如大地神靈崇拜般來建構自然生態場域；以太陽、星斗為測量，規畫制定特有的度量標準，即以「尺」（30.3cm）和「間」

（6.5尺＝1.97公尺）為單位，以間竿和水繩來測量；此種丈量法在臺灣民間至今仍通行著。

德川家康在依山傍水的區域建立江戶城，並以「奧」的意識在高突之地，建如塔樓般的城堡，以此為主樓；以便俯瞰城市及防禦工事的「天守」；再以江戶城為核心，開鑿一宇宙螺旋的護城河，並以此聯結河川，用以導引設於地下的導水管，提供各區的用水，它開啟日本自來水的都市計畫；這種如巴比斜塔的都心計畫，比巴黎足足早約一百年。而在臺北的圓山（原來神社）也有如此的規畫。

在看到此書的出版，的確給喜好建築設計及學都市規畫的人，除可看到細緻的工法，也看到它承襲唐風及宋代的玄學。會以「奧」來看此書，即因谷崎潤一郎的《陰翳禮讚》及芭蕉的《奧之細道》皆

探討此一「奧」之精神。

日本名建築師安藤忠雄即以「奧」解讀特有的「間」建築美學。「間」的中文字彙即「門」和「日」兩字所構成；字彙「門」即鳥居（とりい），為日本神社建築物，頗似中國之牌坊建築。主要用以區分神域與人類所居住的世俗界，算是一種結界，代表神域的入口，可以將它視為一種「門」。

「日」字即可照明的範圍，來作測量標準；「間」此一標準，即以「間」見方為壹坪的空間。用燭火可照明的範圍來作測量標準，恰巧符合費氏定理的黃金比例，也是光波及聲波的傳導鏡射範圍。除了很驚訝江戶時期的城市空間之水文的設計外，也以「間」的尺度，來度量空間的照明及聲音的傳導，他的建築即屬於一種日本古典江戶精神的寫照。

江戶的魅力

作家、文化評論家　辜振豐

一五九〇年，德川家康進入江戶，正式開啟江戶的大建設。當時，豐臣秀吉已經統一日本，但深怕德川反叛，於是暗中削弱德川的勢力。豐臣奪取德川的舊藩國，並將他調往關東地區，但德川將計就計，毅然扛起建設江戶的重任。

一六〇五年，德川將政權交給兒子德川秀忠，自己則以大將軍之名坐鎮江戶。在整個建設江戶的過程中，他不計舊嫌，斷然聘用豐臣的部下，如築城大師藤堂高虎，同時邀請各地的技師來開河築城。此外也動用龐大的人力，把全國各地的木材石頭運到江戶。

然而，各地的大名（諸侯）貢獻也不小。德川開府江戶期間，釐定「參勤交代」的政策：每年各地大名必須到江戶住一段時間，妻兒則長期住在江戶當作人質，其目的就是防止他們作亂。江戶能夠成為一個大都市，也因為各地大名年貢的七、八成獻給德川當作建設經費，而各大名為了展現對德川的效忠，上繳的經費越來越多。

在德川幕府將近兩百五十年的統治期間，除了島原之亂之外，日本並沒有發動對外戰爭，這一來的繁榮。當時，為了紓解民眾心中

江戶在經濟日漸繁榮之下，老百姓的消費力日漸增強，各地名產紛紛湧向江戶，如播磨國（兵庫縣）和紀伊國（和歌山縣）的酒、攝津國（兵庫縣）的醬油、攝津、京都的絲織品等高檔貨。

江戶時代以木造房子居多，因此經常發生火災，如本書最後所敘述的明曆大火，讓江戶的建設毀於一旦，等到再度重建，德川幕府也更強化消防設備及規模。

江戶各行各業的職人，如泥水匠、榻榻米師傅、染坊師傅、油漆師傅、鍛造匠等，其精湛手藝也為日本現代化之後的製造業奠定良好基礎。此外，江戶時代也有非常進步的旅遊文化，每隔四公里就設有一個驛站，讓旅人能夠休息。

德川的江戶時代，大力發展經濟，使得這個城市達到空前未有

的苦悶，於是開闢遊里（花街柳巷），讓他們吃喝玩樂。首先，來自出雲的阿國創立歌舞伎，不但供民眾觀賞，同時奠定日本的演劇傳統，接著風化區的遊女（風塵女郎）更不時接待客人。在這種遊樂文化的薰陶下，許多歌舞伎演員和遊女乃成為民眾心中的「偶像」。

為了凸顯這些偶像之美，以及和服的五顏六色，浮世繪應運而生。其實，浮世繪就是現代的明星畫報或是偶像照。不過浮世繪背後有它的哲學思考。在中世紀，日本受到佛教的影響，積極嚮往來世，但到了江戶時代，民眾開始肯定現世的歡樂。十七世紀末期畫師菱川師宣是浮世繪的全盛期，因此「浮世」變成為當時的流行語。至於文學創作則有浮世草子（浮世小說），以井原西鶴的《好色一代男》和《好色一代女》為代表。

日本人跟歐洲人接觸時，也輸出和風文化，當時有一個名詞叫「日本趣味」（Japonisme），而這種文化就是江戶所孕育出來的文化。在英法兩國相繼舉辦博覽會之際，日本就曾將和服、浮世繪、武士刀、絲織品等頗富日本風情的物品展示在洋人面前。

到了幕府末年，洋人的威脅日益擴大，倒幕派更是蠢蠢欲動。當時幕府大將軍德川慶喜為了延續幕府的命脈，乃聘請法國軍官操兵，實行軍事現代化，以對抗倒幕派。因此日本對於法國的崇拜，並非名牌服飾，而是船堅砲利。

自十九世紀末期以來，浮世繪與和服在西方世界開始展現影響力。浮世繪的構圖有別於西方傳統的透視法，而圖中人物身穿的和服，其剪裁也跟西服的美學思考大異其趣。首先在法國人的推介之下，浮世繪開始在歐洲流行。

十七世紀初期，德川家康掌握政權，實施鎖國政策。在將近三百年的統治期間，只跟荷蘭人有小規模的貿易往來。一八五三年，美國東印度艦隊隊長培里率領三條黑船來叩關，揚言如果不開放門戶，則立刻開砲攻擊。當時的德川幕府自知無力抵抗，只好開放門戶。這一事件史稱「黑船事件」。

一八六八年日本明治維新，正式實行現代化，但這背後的江戶文化卻是了解日本的原點。因此，如果有一本介紹江戶文化的入門書，對於讀者將會助益良多。《江戶町：大型都市的誕生》能夠適時出版，作者內藤昌以深入淺出的敘述方式呈現江戶的來龍去脈，加上穗積和夫的精彩插畫，在在讓讀者在短時間便可以認識江戶的面貌。因此，我願意鄭重推薦這本好書。

移山填海而來的江戶町

台灣科技大學建築系副教授　王惠君

日本的各個都市由於創建的時間不同，使得各都市由於發展脈絡也各不相同。相對於京都受到中國長安城的影響，而有棋盤式的街廓；江戶則是由日本人自己構思出來的都市。江戶城的規畫與大坂城相同，又因為江戶城與建時間較晚，不但運用了其他地方建城的經驗，還加入更多的思考，使得江戶城呈現獨特的螺旋形平面，和其他的都市全然不同。有趣的是，中國的風水思想中的四神相應也對建城的方位有所影響。

儘管呈現不同的結果，中國人在幾次戰亂和分裂時期，各國君主為一統天下，爭取霸權，也紛紛致力於興建城廓、規畫新型態城市。《吳越春秋》中記有：「築城以為君，造郭以守民。」可看出中國早在東周時期所建的城廓，就區別出士庶的居住區，到了南北朝更明確為不同行業的人規畫居分區。日本幾次大規模派遣遣隋使、遣唐使與入宋僧等來中國學習各方面的文化與技術，都市規畫自然也是其中一部分。在日本戰國時期，一方面延續過去累積而來的經驗，同時也在激烈的競爭中，激發出新的構思。

江戶城的興建，不只是城廓的築造，還包括移山填海，建構新的地景地貌，完全改變原有的自然環境，使新城有充足的發展空間。不但把江戶從一片荒野建設為強固的堡壘，使德川家族順利取得天下；同時也考慮水利與交通運輸，使陸地交通是條條大路通江戶，海運也有大型船隻往來全國，奠定了後來東京成為日本中心的基礎。

江戶城的具體型態基本上是基於防禦性而來的螺旋形，在層層相環繞的城牆中，最高的建築——天守，是日本當時最高的建築，不只是為達到防禦上能望遠的功能，還有宣示權勢的象徵性意義。而位於其前的幕府將軍御所，則刻意設計得極其複雜，像迷陣般，使外來

人不易知道將軍之真正所在。這是因為戰國時期經常發生暗殺或反叛等事件，使得將軍也必須在居所故佈疑陣。本來日本的宮殿建築是學習中國而來。本來日本的宮殿建築是學習中國而來，後來由於日本建築不像中國那麼高，後來卻不再使用，而也引入家具，後來卻不再使用，而發展出以中國之「筵席」（坐墊）為基礎，而逐步形成之鋪滿榻榻米的室內空間形式；之後，因為上述的社會背景，又使得日本的宮殿建築，不再像中國般呈現井然有序、尊卑等級明確的對稱形式，而是今天所看到的由鋸齒狀廊道圍繞、動線不明確的形式。

在幕府將軍御殿之外，先有與幕府將軍關係密切的大名（諸侯）之豪華宅邸，其外則為各地大名因「參勤交代」而必須住在江戶時的宅邸。「參勤交代」係德川家族為避免其他大名在自己領土秘密策

反，而建立各地大名必須定期在江戶住一段時間的制度。這些大名在江戶的宅邸，明治以後就因各大名返鄉而成為空下來的公有地，使得明治政府有許多空下來的土地可以進行而缺乏私密性，但也因為人和人之間關係的密切，發生了許多充滿人情味的故事，流傳至今而成為日本獨特之電影戲劇題材。

除了各地大名宅邸之外，還有低階的武士住宅，這些階級分明的居住分區方式與建築型態，後來影響了日本公務員宿舍區分等級的建築與配置之型態。今天台灣所留存之日式宿舍自然也是當時這種居住形式之延伸。

最外圍的「町人地」，是提供各大名日常生活所需各種物品來源的庶民生活圈。這些擁有不同技藝的匠師與商人之居所，密集於較低的填海地，儘管生活環境遠遠不能和大名武士相比，卻也發展出獨特

的庶民生活文化，從「錢湯」、「遊廓」到劇場，連大名武士都被吸引而來。庶民的生活空間因擁擠而缺乏私密性，但也因為人和人之間關係的密切，發生了許多充滿人情味的故事，流傳至今而成為日本獨特之電影戲劇題材。

今天的世界都市——東京，就在這樣的歷史發展過程中，走出了第一步。

本書中除了可以看到日本近代都市規畫與實際興建技術之特色外，還可以一窺當時江戶城內的生活情景。而因都市火災而使江戶城付之一炬的結果，後來竟也成為江戶再興的開端，開啟了東京在非常之破壞下得來之非常建設的序幕。因為接下來，東京還要面對各種都市災害，所以日本的都市學家都會說：東京是在嘗試錯誤中學習而來的都市。

7

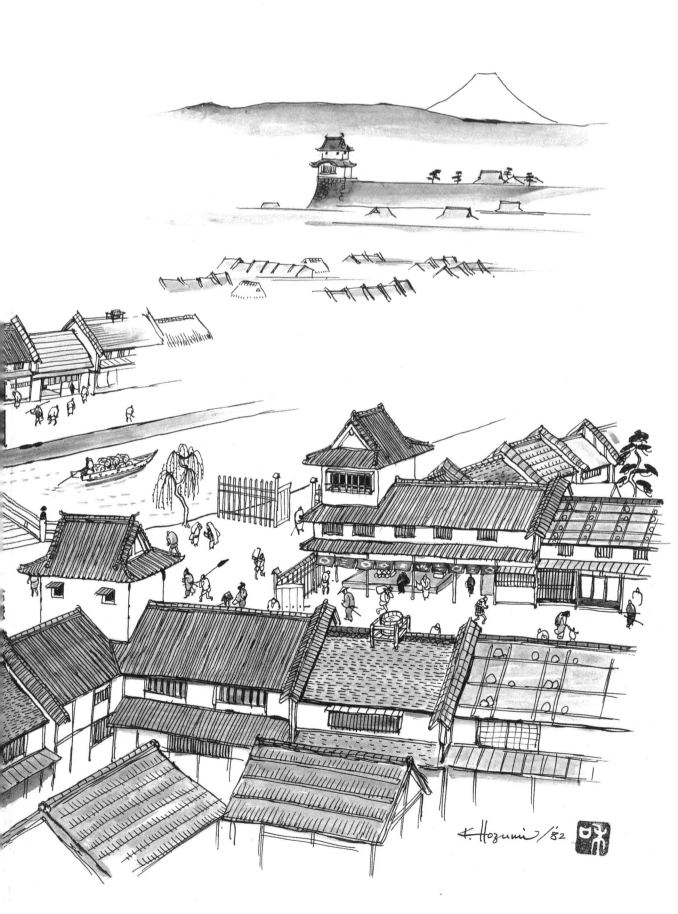

K. Hozumi/'82

文・內藤 昌

插畫・穗積和夫

譯・王蘊潔

日本經典建築 02

審稿・導讀 王惠君（台灣科技大學建築系副教授）

江戶町

大型都市的誕生 上

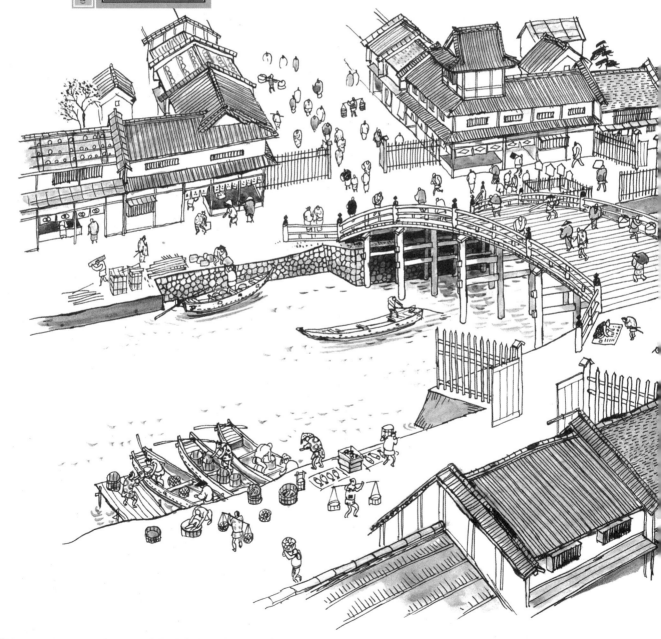

前言

江戶，就是東京的前身。

在古代，日本的首都設在平安京。西元七九四年（延曆十三年），以當時世界第一大都市，中國唐朝的首都長安為範本，建造了相當於四分之一個長安的平安京，這就是目前京都的雛型。

京都以西的地區，不僅和中國大陸關係密切，更因為居民掌握了先進的農耕文化，因此，人們過著豐衣足食的田園生活。

京都以東的地區，山岳綿亙，極目荒野，少有人煙。而從京都有兩條路可以前往京都以東的地區，一條是沿著太平洋的東海道，另一條則是貫穿中部山岳的東山道。

離開京都，沿東海道東進，有一座足柄山；沿東山道前進，必須越過碓冰峠（峠是山頂的意思──譯註）。足柄山以東的地區稱為「坂東」，同樣的，碓冰峠以東的地區稱為「山東」，也就是今天的關東平原。

利根川貫穿關東平原的中央，每逢大雨，洪水到處氾濫，令百姓傷透腦筋。利根川像個「搗蛋的小和尚」一般到處撒野，百姓稱之為「坂東太郎」，人們對它厭惡之至。

隅田川位在坂東太郎的下游。從京都千里迢迢沿著東海道而下的著名詩人，在原業平（西元八二五～八八○年），看到遠處群巒疊嶂的筑波山，以及眼前洶湧的隅田川時，曾經如此吟唱：

　都鳥啊　既然你是都市之鳥
　請問你　我心愛的人可安好

或許是遠離首都的寂寞，令他感到哀傷吧！每個熟悉京都文化生活的人，都絕對不想定居在關東的荒野。

事實上，京都人打心眼裡鄙視關東人，稱他們為

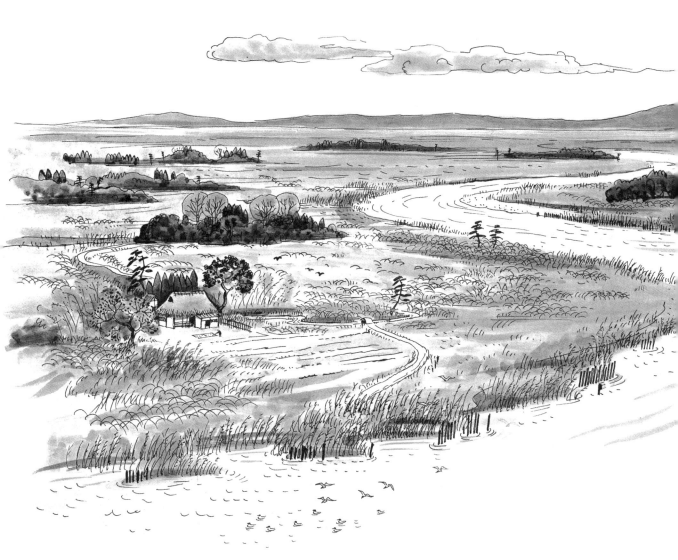

「東夷」，意思就是「東方的野蠻人」。

但東夷擅長騎馬馳騁在荒野上，一旦發生戰爭，更是所向披靡。栽培東夷成為武士，表現無一不卓越超群，人們尊稱為「坂東武士」，京都人也感到敬畏。

西元一一九二年（建久三年），在坂東武士活躍的關東平原創立了鎌倉幕府，拉開了中世紀武士顛峰時代的序幕。差不多在相同時期，歷史上開始出現「江戶」這個名稱。

之後，太田道灌和德川家康在荒野上建造了江戶的城下町（以封建領主居城為中心，在周圍形成的市街——譯註），逐漸發展成為日本第一，進而發展為世界屈指可數的大型都市。當今東京這座城市的繁榮，正是江戶發展的結果。

本書主要追溯江戶町的建設過程，闡述日本人在都市建設方面燦爛而光榮的歷史，同時，這也是一份令人心酸的失敗紀錄。希望各位讀者可以再度深切地體會：今日的東京，是在嘗試錯誤的過程中所建立起來的。

江戶的原風貌

「江戶」名字的意涵，「江」是海水進入陸地的意思，「戶」是入口，即指隔田川流入大海的那一片低窪濕地。

江戶的西側是一片廣大的台地武藏野。古詩中曾經如此吟誦：

武藏野上 沒有月亮的藏身之處

自草原而升 消失在草原上

正如詩歌所唱的那樣，廣大的武藏野是一片遼闊無

際的原野，長滿了蘆葦和芒草。

武藏野台地可以細分為五個小台地，由西向東分別是品川台地、麻布台地、麴町台地、本鄉台地和上野台地。在台地和台地之間，分別是山谷、沼澤，還有流向江戶湊（東京港的古名——譯註）的河流，形成許多河灣。

其中，以日比谷灣最大，風平浪靜，灣水清淺，可以採收到許多海苔。海中架起採收海苔的編竹（發音為hibi），「日比谷（hibiya）」因而得名。

在日比谷灣的前方，巨大的沙洲半島，人們稱為江戶前島。江戶前島東側的平川流域早有人居，並興建了村落。

統治這一帶的坂東武者棟梁（一家之長）是江戶重長。他在面向平川的麴町台地東端建造了「江戶館」，在源賴朝建立鎌倉幕府的時候，他是一位貢獻卓越的優秀武將。

淺草寺

千束池

鳥越社

隅田川

牛島

深川

12

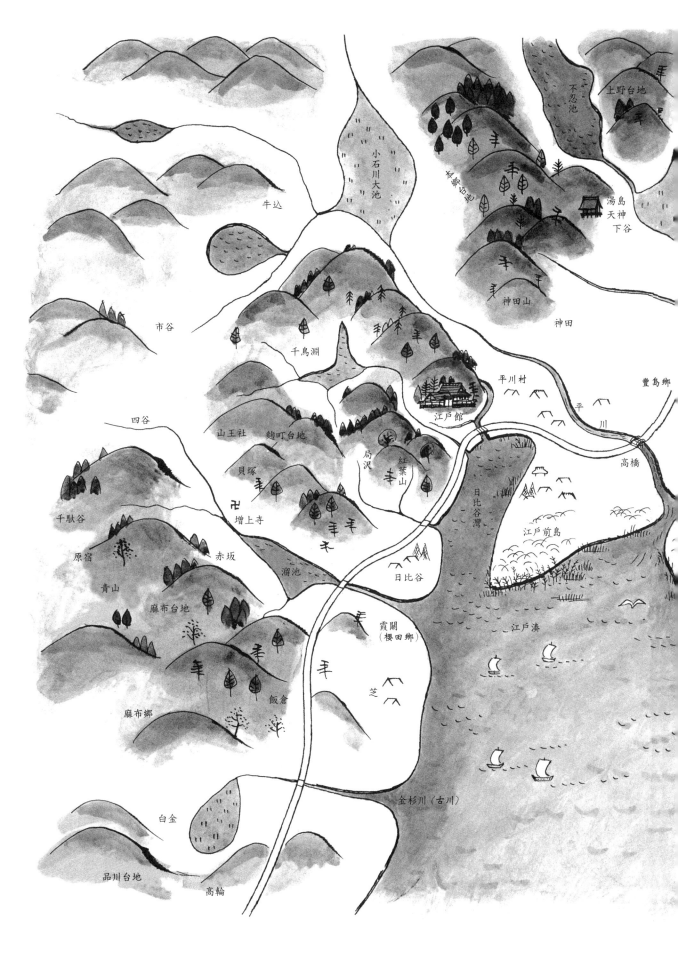

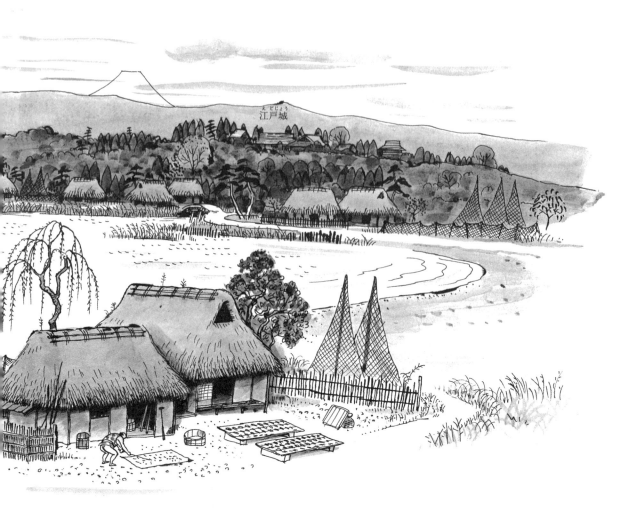

江戸城

太田道灌的江戶城

到了室町時代的十五世紀，江戶由時任關東管領的上杉定正統治。他的重臣太田道灌於西元一四五七年（康正三年），在原本的江戶館舊址，重新建造了江戶城。

建在高地上的江戶城可以俯瞰整個日比谷灣，巧妙地利用了局沢等地勢較低的地方，挖掘護城河，形成子、中、外三層城廓。中城稱為本丸，子城稱為二丸，外城稱為三丸。

本丸之內，以太田道灌的官邸靜勝軒為中心，分別建造了可以遙望富士山白雪的含雪齋，可以欣賞城下日比谷灣船隻的泊船亭等。在子城和外城中，建了許多糧倉和馬廄，還有兩座望樓（櫓）和五道石門，成為關東首屈一指的名城。

當時，京都經歷了漫長的應仁之亂（西元一四六七年～一四七七年），已經變成了

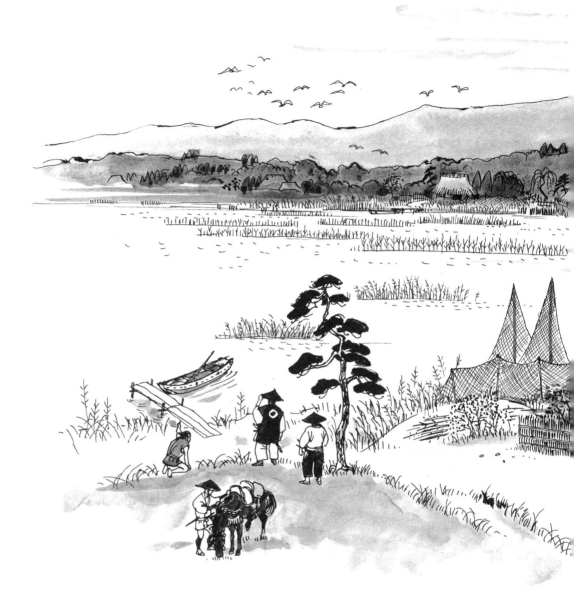

煙硝瀰漫的戰場，完全失去了往日平安京的面貌。許多學者和僧侶離開了荒廢的京都，紛紛來到天下聞名的江戶城下，投靠太田道灌。

於是，位在平川南岸地的平川村，也逐漸熱鬧起來，漸漸形成了江戶城下町。

平川河口有一座大橋名為「高橋」，河口一帶是十分熱鬧的港灣城鎮，來自全國各地的物產都聚集在此，除了白米、茶和魚等生活物資以外，來自中國的中藥交易也很繁榮。

然而，當時江戶的繁榮並未持久。西元一四八六年（文明十八年），太田道灌遭到主君上杉定正暗殺。太田道灌的猝逝，使得江戶城下町漸漸沒落蕭條，回到以往窮鄉僻壤的景象。

德川家康進入江戶

西元一五九○年（天正十八年）農曆八月一日，在「八朔」（指農曆八月一日，這一天農家會舉行祭祀祈願豐收——譯註）秋祭的那一天，德川家康正式進入江戶城。德川家康從那一天開始正式統治關東，百姓稱這一天為「關東御入國」和「江戶御打入」，之後成為幕府的紀念日。

之後，豐臣秀吉打敗了小田原的北條氏，完成了天下統一大業。身為豐臣秀吉手下武將的德川家康，得到了北條氏的藩地關八州，也就是武藏（東京都、埼玉縣）、相模（神奈川縣）、安房（千葉縣）、上總（千葉縣）、下總（千葉縣、茨城縣）、常陸（茨城縣）、上野（群馬縣）和下野（栃木縣）等整個關東地區作為犒賞，但豐臣秀吉收回了德川家康的舊藩地，即駿河（靜岡縣）、遠江（靜岡縣）、三河（愛知縣）、甲斐（山梨縣）和信濃（長野縣）五大藩國。

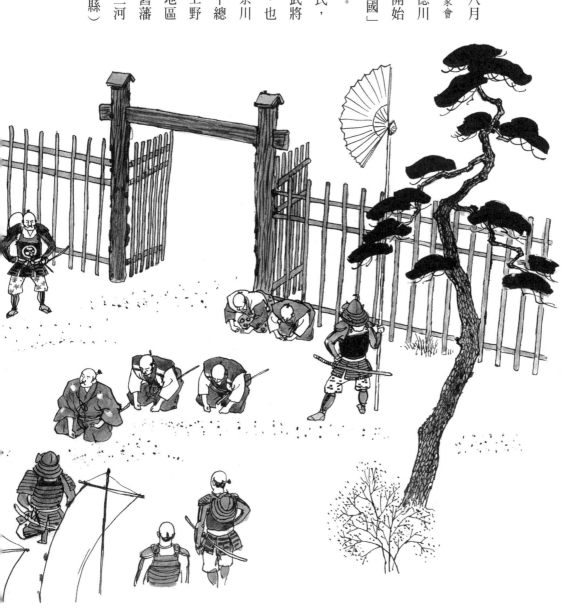

豐臣秀吉此舉是為了讓德川家康離開出身地，遠赴距離京都遙遠的鄉下。他這麼做，並非為家康著想。雖然德川家的重臣本多忠勝、榊原康政和井伊直政等一致反對，但家康還是接受了豐臣秀吉的命令。

而且，家康放棄了鎌倉、小田原等自古以來統理關東平原的大都市，選擇了位在更東方的江戶。想必他一定在心中思考，因太田道灌而聞名天下的江戶城，在城下町的高橋是一個理想的港都，坐擁遼闊的武藏野台地，日後一定有極大的發展空間。

德川家康入城時，江戶城簡直一片荒蕪。雖然美其名為「城」，卻完全看不到任何城牆，到處雜草叢生。城內的建築物就像是木板葺頂的農舍，和山中小村的民房沒什麼兩樣，與織田信長金碧輝煌的安土城，以及豐臣秀吉雕樑畫棟的大坂城相比，顯得格外破舊寒酸。

雖然江戶城如此破舊不堪，德川家康卻感到十分滿足。他只簡單地修補了漏雨的地方，開始在心中研擬建設新的江戶城和城下町。

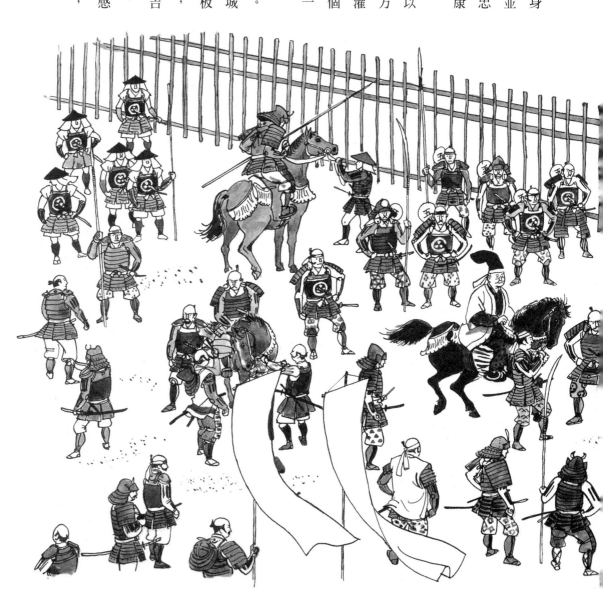

都市計畫的原理

中世紀的城廓通常建在山上，稱為「山城」，可防備戰爭時期直接受到敵軍攻擊。然而，山城無法在太平時代從事政治活動，發展工商業，也無法豐富百姓的都市生活。

於是，在安土桃山時代，在小山丘建城的「平山城」，以及在平地興建的「平城」，逐漸開始普及。立志統一天下的織田信長的安土城是平山城，豐臣秀吉的大坂城屬於平城。

由於德川家康是改造太田道灌所建造的江戶城，因此，只能建造平山城；不過，他也盡可能在平城建造城下町。

他以平安京作為建造江戶町的範本。前面也曾提到，平安京是日本古代的首都，是以中國唐朝的首都長安為建造範本。

那麼，長安是按照怎樣的原理設計的？中國是舉世知名的文明國家，從歷史悠久的經驗中，累積了「陰陽學」理論。「陰陽學」是一門結合目前的天文學和地理學的學問，可以占卜和預測居住在怎樣的地形，有助於人類生活幸福。

陰陽學中的「四神相應地形」理論，是建造都市的原理。也就是說，要尋找由掌控宇宙的東南西北四神庇護的地形，建立都市計畫。

東方：有「青龍」神庇護的河流。

南方：有「朱雀」神庇護的池塘或海。

西方：有「白虎」神庇護的道路。

北方：有「玄武」神庇護的山。

也就是說，必須背靠著山，南側前方是大海，在盡情沐浴陽光的東方有清澈的河流，可以大量汲取飲用水，從西方道路運來糧食，享受豐沛的生活──這是人類的桃花源。

以平安京的都市計畫為例，東為鴨川，南為巨椋池，西為山陽道，北為船岡山。

江戶的南方有

青龍（川）

日比谷灣，建町的平地在東方，朱雀—玄武南北軸向東北東偏一百一十二度的位置，設置了城的正門（大手）。於是，平川為青龍，隅田川流入的江戶湊為朱雀，麴町台地看到的富士山為玄武神，分別滿足了地形的要求。也因此有了「龍之口」和「虎之門」的地名。

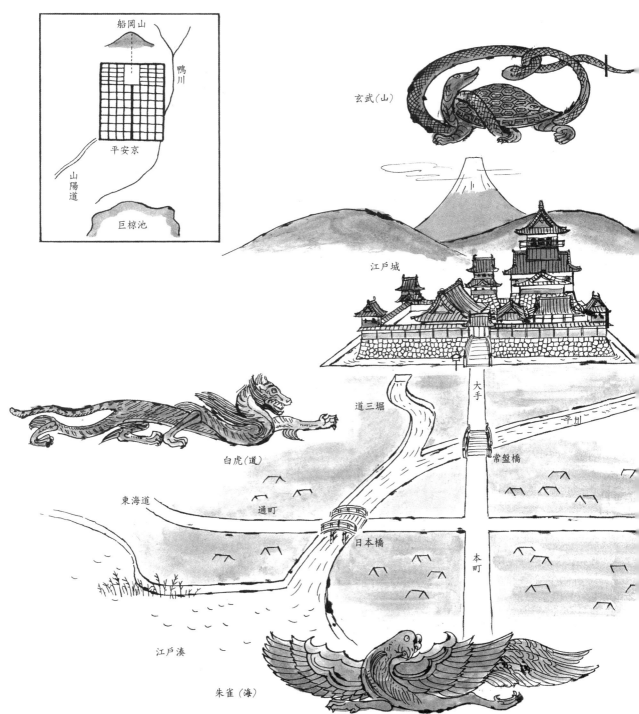

船岡山

鴨川

平安京

山陽道

巨椋池

玄武(山)

江戶城

白虎(道)

道三堀

大手

平川

常盤橋

東海道

通町

日本橋

本町

江戶湊

朱雀(海)

興建土木工程

想要按照「四神相應」的原理建造江戶町，就必須大規模地改造自然。

德川家康進入江戶城之前，已經事先調查了城下周邊的地形。進入藩國之際，就在城的大手正門前造了一間小屋，和木原吉次和重次父子研擬實施計畫。他從最初的江戶町奉行（奉行為日本武家時代擔當行政事務的武士官名——譯註）中，任命天野三郎兵衛康景為建造新町的總負責人。

不久，由板倉勝重擔任新的江戶町奉行，並任命福島為基為土木工程負責人，即普請奉行，田上盛重為負責測量工作的地割奉行，正式著手進行造町計畫。

測量工作主要是測量方位和距離。當時，日本還沒有使用來自中國的指南針，只能使用根據北極星位置測量方位的傳統方法。白天時，也會利用木棒的陰

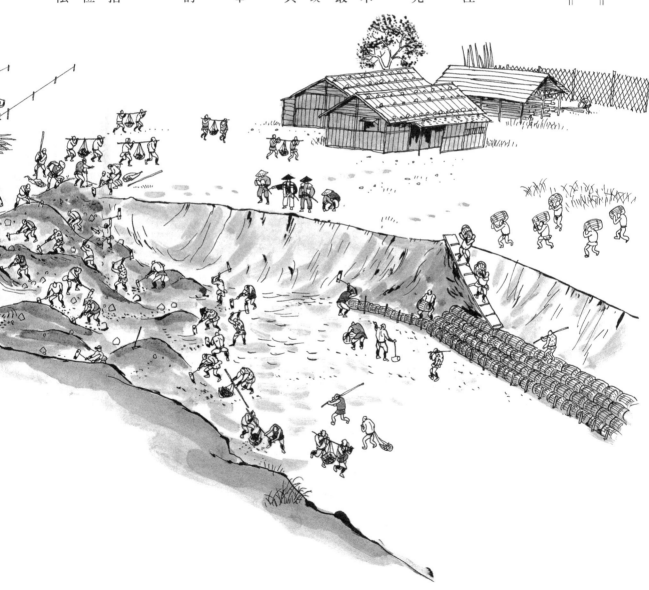

影決定北方的位置，意即將木棒垂直豎立在地面，陰影長度最短時的方向就是北方。然而這種方法很不正確，需要更精確地了解方位時，就會使用以下的方法：在上午的適當時間，以木棒底部為中心，陰影的長度為半徑，畫一個圓弧；到了下午，當陰影的前端又出現在圓弧上時，將上午和下午的陰影所形成的角度二等分，所指的位置就是北方。

以這種方法測定北方的方向後，再將東、南、西、北四個方向分成十二等分，每等分為三十度，分別以十二支（子、丑、寅、卯、辰、巳、午、未、申、酉、戌、亥）命名。因此，北方為子，東方為卯，南方為午，西方為酉。

在測量距離時，使用了分別以尺（約三〇・三公分）和間（六・五尺＝一・九七公尺，稱為京間）為單位的「間竿」和「水繩」為測量工具。間竿是一種木尺，可以測量二間以內的短距離。水繩則是在五公釐粗細的繩子塗敷柿澀（青柿子果實的汁）所做成的捲尺，用來測量更長的距離。

根據計畫案測定方位和距離後，就決定了道路和護城河的位置。護城河對運輸大量的建築材料和生活物資十分重要。因此，首先在平川河口到江戶城正面附近挖了一條道三堀護城河。之後，為了方便從行德（千葉縣）運鹽，又在隅田川東方挖了一條小名木川。

由於是在海岸附近建町，因此，無法挖井汲取飲用水。於是，就挖了一條導水路，從小石川沼引進飲用水。這就是神田上水道的起源。赤坂溜池的水，也成為江戶的水源。

建立在海邊原野上的江戶，在各方面大興土木，終於成為可以讓廣大民眾居住的地方。

◎用這個圖表來表示方位

◎利用木棒的陰影測量北方的方位

間竿

水繩

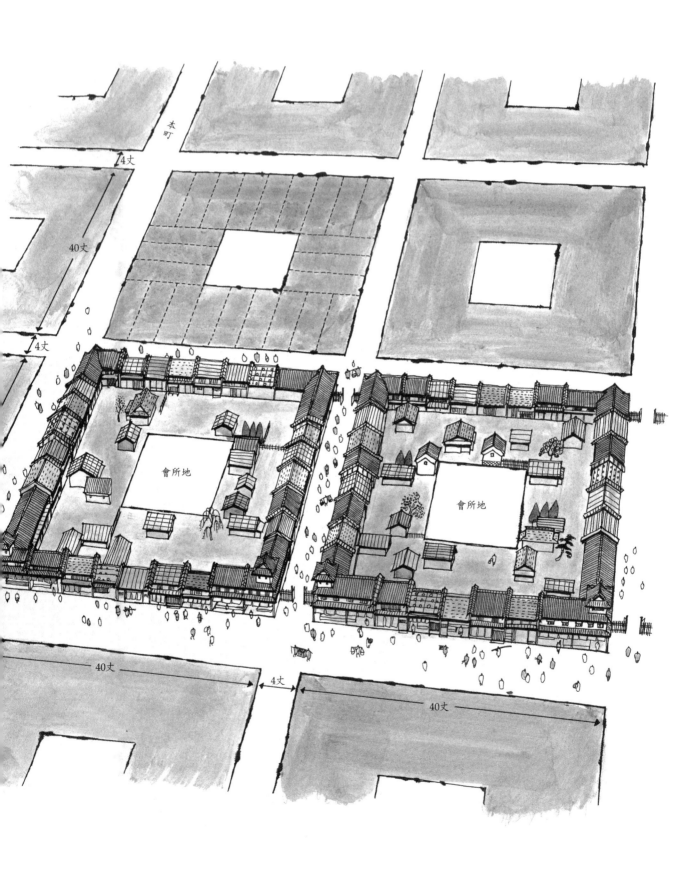

本町

4丈

40丈

4丈

會所地

會所地

40丈

4丈

40丈

城下町按照居民的身份，將他們居住的地區分為以下三大區域：

武士居住的地區——武家地

有寺廟、神社的地區——寺社地

居民居住的地區——町人地

首先，讓三河（愛知縣）、遠江（靜岡縣）等德川家舊藩國轉移來的家臣，在武家地建造「士眾住居」（武家宅邸），由江戶城正門前的平川河岸開始，分散到城下各地。尤其在城北北之內（北丸）至城西麴町的高地，設置代官（地方官——譯註）的官舍和番眾（下級武士）的長屋（類似集體宿舍——譯註），稱為「代官町」和「番町」。

寺社地原則上設置在城下町的交通要塞附近。原本在平川村、局沢的寺廟和神宮，都移轉到了神田台和矢之倉一帶。

道灌時代曾經繁榮一時的高橋改名為常盤橋，在常盤橋東方和江戶城正門的道三堀附近設置了町人地。由於這裡是城下町繁榮的根本，故命名為「本町」。

本町附近的區塊規畫，決定整個江戶町的風貌，因此模仿了平安京的構造。由於希望能夠發展得和平安京一樣熱鬧，故將一町設為四十丈（四百尺＝約一二一・二公尺）見方，是居民居住的地方。其中再分為井字形，在面向馬路的地方建造町屋（商家——譯註），中央則是「會所地」的空地，作為公共廁所和堆放垃圾的場所。

馬路的寬度也以平安京為範本，本町的馬路，垂直的通町筋（日本橋通）為六丈（約十八・二公尺），其他的橫町筋分別為四丈（約十二・一公尺）、三丈（約九・一公尺）和二丈（約六・一公尺）。當時，一般的城下町道路寬度通常為京間二間（約三・九公尺），最寬也不超過三間（約五・九公尺）；因此，有人批評江戶的馬路太寬了。人們擔心馬路太寬，兩側的商家無法整體繁榮，時間一久，恐會沒落。但德川家康獨排眾議，執意拓建如此寬敞的道路，可見他早已計畫將江戶建設成一個大都市。

江戶町的區塊格局，比當時一般的城下町整整大了一、二倍。

熱鬧的道三堀

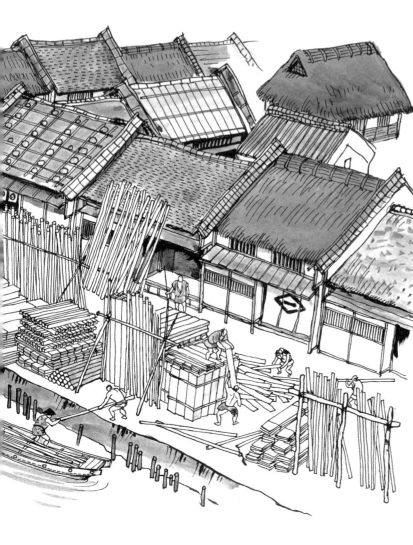

江戶町中，道三堀附近最先繁榮起來。材木町、舟町和四日市町逐漸在道三堀兩岸形成，成為町的中心。

全國各地船隻運來的木材，經由江戶湊集中在日本橋川和道三堀。材木町出現了許多木材行。舟町集中了許多運用這些船經營海運業的「回船批發商」。附近的居民則把日常的生活物資運入四日市町，四日市町很快變成了市集。

除了江戶本地的居民以外，德川家康還從駿河、遠江、三河、甲斐，以及更遠的京都、伏見、奈良、大坂和堺等地招募居民。

西元一五九四年（文祿三年），在隅田川上游的荒川建造千住大橋。到了西元一六〇〇年（慶長五年），又在多摩川上建造了六鄉橋，建立以江戶為中心的奧州道中與東海道的交通網。自德川家康入藩以來不到十年的時間，已為江戶發展為一個大都市奠定良好的基礎。

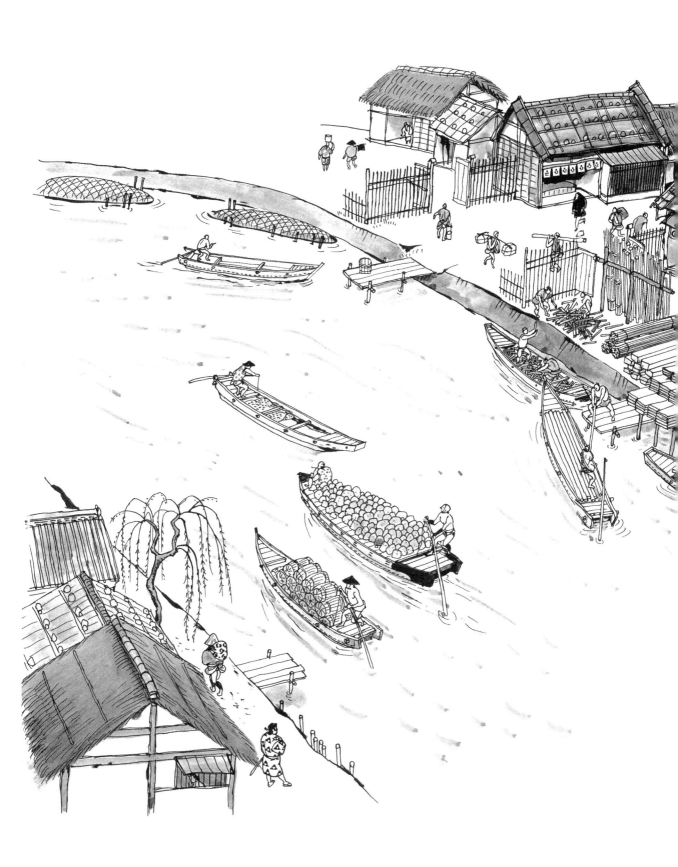

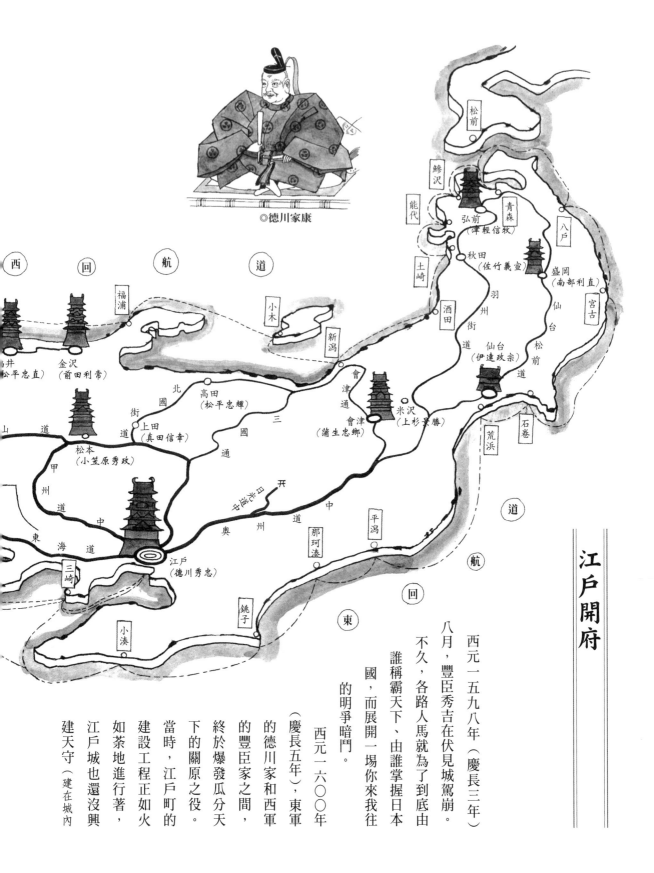

◎德川家康

西　回　航　道

福浦

小木

新潟

松前

鯵沢

能代

弘前
（津輕信牧）

土崎

秋田
（佐竹義宣）

青森

八戶

盛岡
（南部利直）

宮古

酒田

羽州街道

仙台街道

松前

仙台
（伊達政宗）

石卷

荒浜

金沢
（前田利常）

福井
（松平忠直）

山道

北國街道

高田
（松平忠輝）

上田
（真田信幸）

三國通

會津通

會津
（蒲生忠鄉）

米沢
（上杉景勝）

道

回　航

東

松本
（小笠原秀政）

甲州道

中山道

中仙道

奥州

米沢通

開

中州道

平潟

那珂湊

三崎

東海道

江戶
（德川秀忠）

小湊

銚子

西元一五九八年（慶長三年）八月，豐臣秀吉在伏見城駕崩。

不久，各路人馬就為了到底由誰稱霸天下、由誰掌握日本國，而展開一場你來我往的明爭暗鬥。

西元一六〇〇年（慶長五年），東軍的德川家和西軍的豐臣家之間，終於爆發瓜分天下的關原之役。

當時，江戶町的建設工程正如火如荼地進行著，江戶城也還沒興建天守（建在城內

26

◎西元1614年（慶長19年）日本諸大名分布的情形

德川家康成為了掌握天下的人，當上了征夷大將軍，統率全國的大名（日本封建時代的諸侯——譯註）。

這時，德川家康開始思考如何治理日本這個國家。身為將軍，要在哪裡設立幕府，就成為他的首要問題。自古以來，日本這個國家的政治、經濟和文化中心都設立在近畿地區，德川家康把幕府設在才剛開始建町的江戶，顯然是冒了極大的風險。

但是，德川家康最終還是決定在江戶設立幕府，此舉稱為「江戶開府」。以平安京為範本建立的遠大都市計畫，確實能逐步執行的自信，讓他立下這樣的決定。

從此之後，德川家康不是以京都，而是以江戶為中心，思考日本這個國家。在江戶的中心街道本町與通町的交叉處，設置了日本橋，並以此為起點，延伸出「五街道（東海道、中山道、甲州道中、奧州道中和日光道中），將自古以來，以京都為中心的交通網結合為「次要街道」，建立全國規模的城下町。

如此這般，德川家康建立了掌控日本全國的新國土計畫。

的望樓，平時作為兵器庫，戰時成為司令塔和發射弓砲的所在——譯註），相較於三國第一大名城（指在日本、中國和印度皆首屈一指），即擁有五層樓天守的大坂城，誰都覺得西軍贏定了。

然而德川家的東軍團結一致，擊敗了鬆懈大意的西軍，取得了勝利。西元一六〇三年（慶長八年）二月，

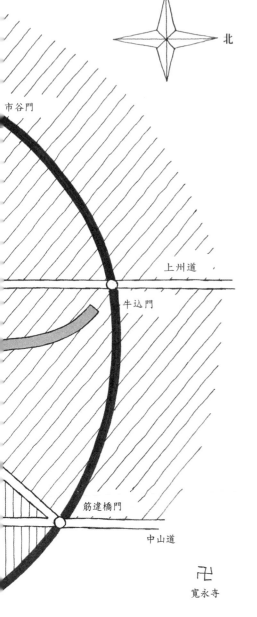

の字形的擴張計畫

在江戶開府後，江戶和江戶城都必須發展為適合成為幕府地的天下第一大都市。為此，之前以平安京為範本，按照「四神相應」原理建立的都市計畫，需要重新修正，進一步擴大規模。

於是，設計出の字形的大擴張計畫。這項擴張計畫，就是以江戶城為核心，挖一條の字形的右渦漩狀護城河。

河流等自然地形，以の字形延伸河流。只要運用土木技術，江戶的市街就可以不受限制地向外擴張。

然後，將の字形的河流與呈放射狀的五大街道結合。這樣，無論江戶變得再大，都可以靠町人地的自由經濟活動滿足武家地的消費生活。

這項都市計畫十分特異，不僅在日本前所未有，在國外也是空前絕後。於是，幕府就可以讓眾大名的妻兒住在江戶，安心地實施隔年舉行的參勤交代制度（江戶幕府規定各地大名要在江戶和藩國之間輪換居住的制度──譯註）。

即使全國各地有再多的大名聚集在江戶，也有足夠的地方可以供他們居住。

如果沒有這個擴張計畫，不知道江戶會變成什麼樣子？最多只能發展成名古屋那樣的城下町而已吧！

戶町，而是加以利用，並巧妙利用外側的山丘、山谷和

必須注意的是，這個計畫並沒有廢止之前建立的江

北

市谷門

上州道

牛込門

筋違橋門

中山道

卍
寬永寺

◎譜代大名居住區

◎外樣大名居住區

◎旗本和御家人居住區

◎町人地

----◎線內是1602年（慶長7年）以前的江戶町（見18、19頁）

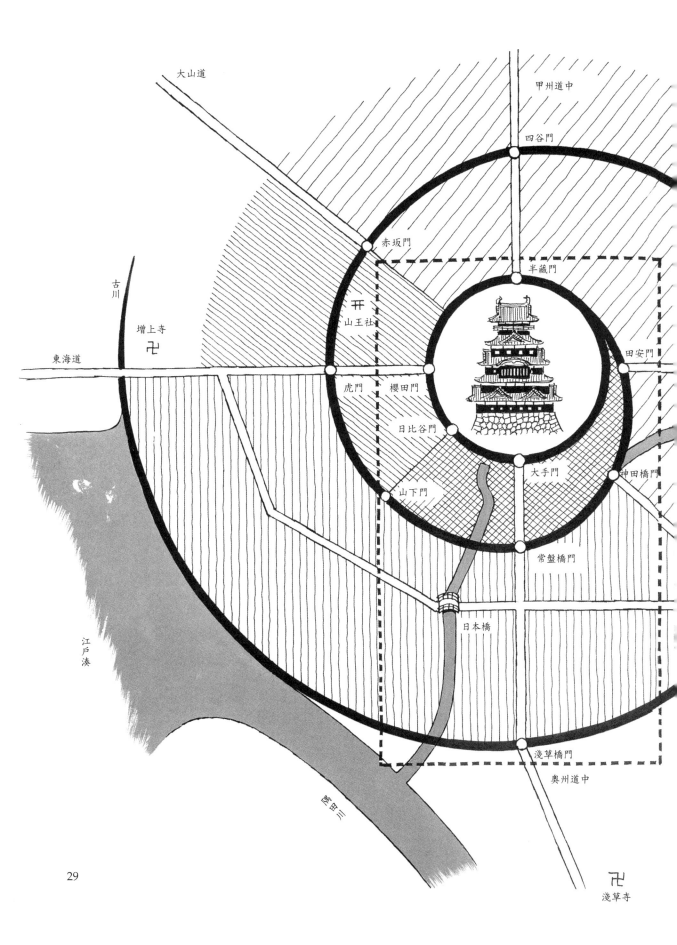

大山道

甲州道中

四谷門

赤坂門

半藏門

古川

田安門

增上寺
卍

山王社

東海道

虎門 櫻田門

日比谷門

大手門

神田橋門

山下門

常盤橋門

江戶湊

日本橋

淺草橋門

奧州道中

隅田川

卍
淺草寺

29

整治江戶湊

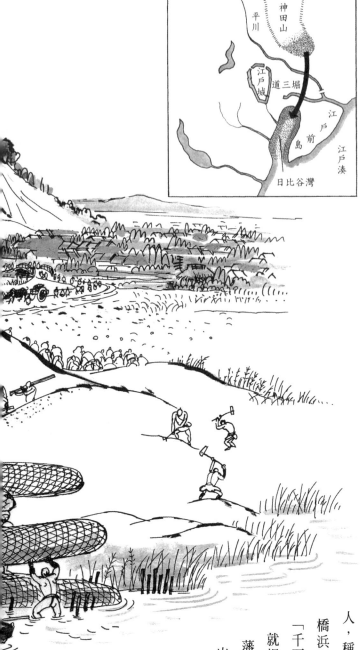

由於對豐臣秀吉有所顧忌，德川家康只在西丸的一部分推動興建江戶城的工程。但在決定幕府本城後，不需要再顧忌任何人，於是命令全國眾大名合力建造天下第一大城，稱為「天下普請」（普天同建──譯註）。

西元一六○三年（慶長八年），開始整治江戶湊的海岸線，建造船舶停靠點，讓全國各地裝船運來的建材（石頭和木材）得以卸貨。首先，鏟平了神田山，根據「の」字形擴大計畫，把山上的土填到深度較淺的日比谷灣。同時，又開挖東側的江戶前島，和道三堀連結起來，通往平川，稱為堀川（日本橋川）。在堀川上建造了大型的日本橋，成為「五街道」的起點。

由於是「天下普請」，因此，由受命於幕府的各大名負責工程。石高（大名統理的藩國可收成的稻米數量）一千石的大名要提供十名工人，稱為「千石夫」。日本橋浜町到新橋附近擠滿了「千石夫」，各自建造的町就根據負責工程的大名藩國名稱來命名，於是出現了尾張町、加賀町、出雲町……之類的名字。

30

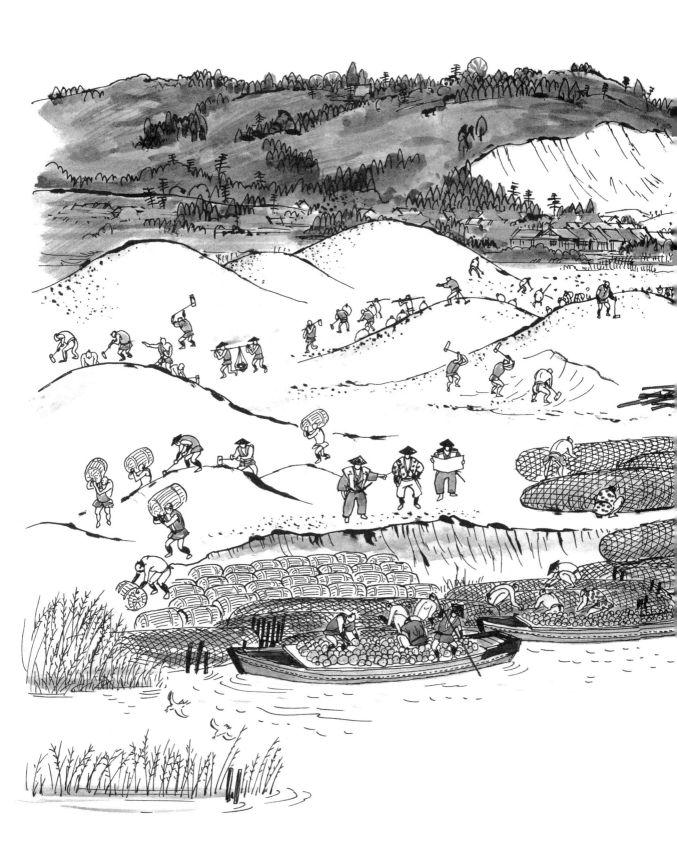

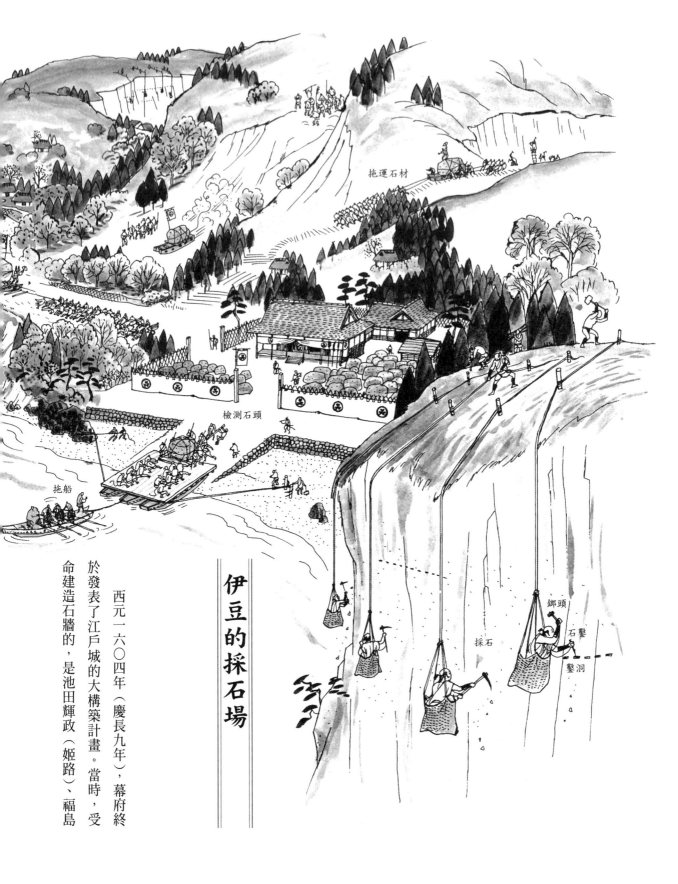

拖運石材

檢測石頭

拖船

鎯頭

石擊

擊洞

採石

伊豆的採石場

西元一六〇四年（慶長九年），幕府終於發表了江戶城的大構築計畫。當時，受命建造石牆的，是池田輝政（姬路）、福島

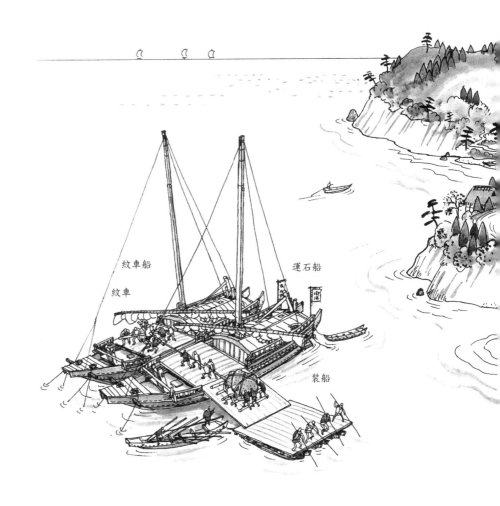

紋車船　紋車　運石船　裝船

正則（廣島）、黑田長政（福岡）和加藤清正（熊本）等曾經追隨豐臣家的外樣大名。

眾大名各自花費兩年時間，準備三百至四百艘運輸石頭的「石船」，終於在西元一六〇六年（慶長十一年）集中到江戶，投入土木工程的指揮工作。關東地區很少有石頭山，但在伊豆半島找到了石山，於是，便派遣家臣壯丁，雇用石工在現場採石。

在採石場，首先由石工使用鋤頭和石鑿打洞，從懸崖上敲下數頓重的石塊，再由壯丁把石塊裝在名為「修羅」的橇車上，運往海岸，經由幕府的官吏檢測後，才能裝上石船。

運送石塊時，要使用附有紋連的紋車船裝運。通常，一艘船要裝兩塊一百人才抬得動的大石頭，一個月往返江戶兩次。各大名總計準備了近三千艘石船聚集在伊豆，前仆後繼地將石塊運往江戶。

有時候，船隻也會遇到巨風而沈沒。

據說，鍋島勝茂的石船沉了一百二十艘，加藤嘉明沉了四十六艘，黑田長政的船也沉了三十艘。

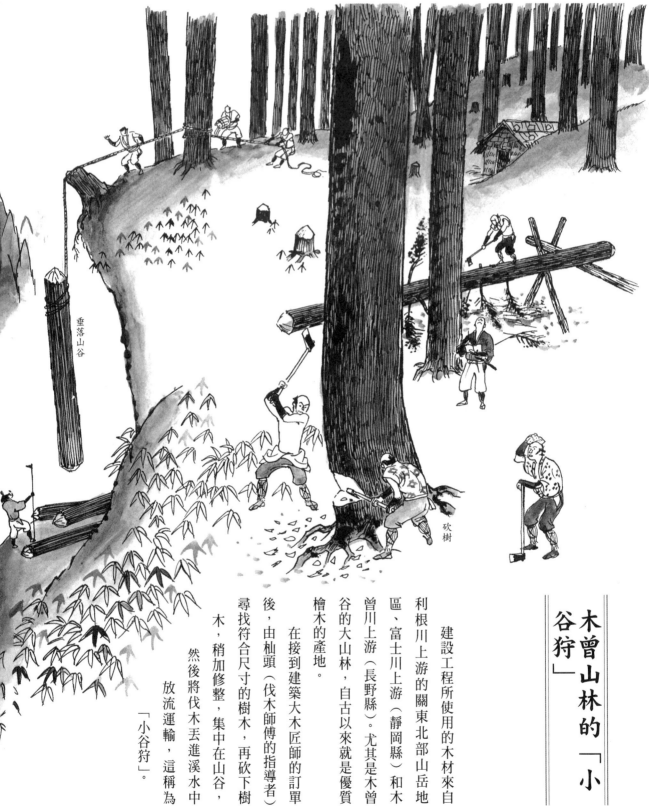

垂落山谷

砍樹

木曾山林的「小谷狩」

建設工程所使用的木材來自利根川上游的關東北部山岳地區、富士川上游（靜岡縣）和木曾川上游（長野縣）。尤其是木曾谷的大山林，自古以來就是優質檜木的產地。

在接到建築大木匠師的訂單後，由杣頭（伐木師傅的指導者）尋找符合尺寸的樹木，再砍下樹木，稍加修整，集中在山谷，然後將伐木丟進溪水中放流運輸，這稱為「小谷狩」。

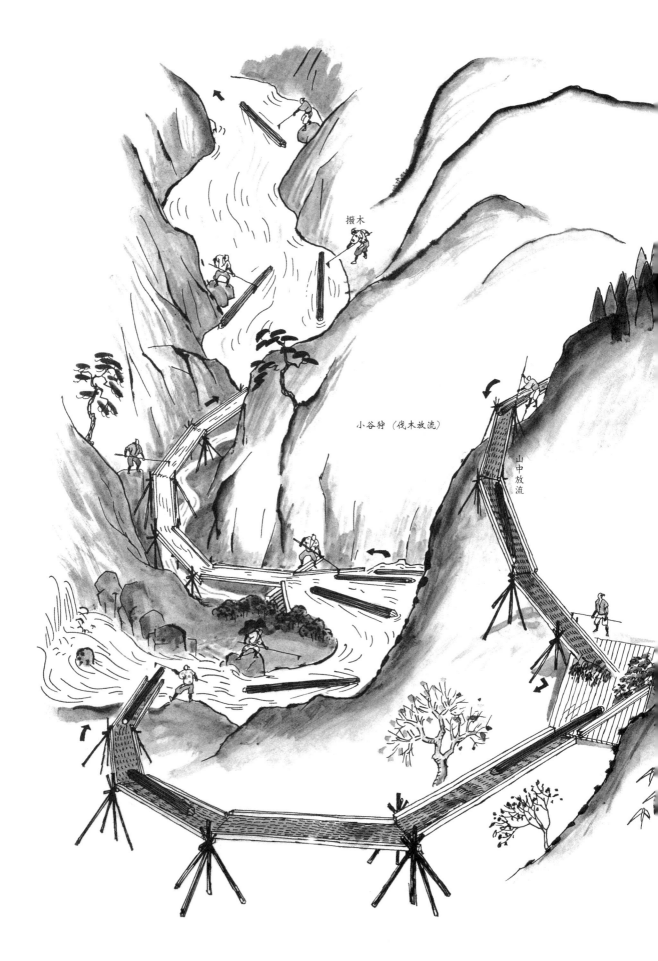

撥木

小谷狩（伐木放流）

山中放流

木材的運輸

送到木曾川上游的木材，都會集中在水流緩慢的地方。那裡會拉起一張大網，防止木材四散，稱為「網場」。在這裡，將木材按不同的尺寸分類，分別裝在竹筏上，再由竹筏順流而下，送到伊勢灣。

由於是天下第一的江戶城所使用的木材，據說某些木材長約十七間（約三十三・五公尺）、末口（木頭前端）直徑有四尺五寸（約一・四公尺）。這些巨木很長，比運輸巨石更加辛苦。只能動用數千名壯丁，使用和現代巴拿馬運河相同的方式，利用水的浮力，好不容易才堵堰木曾川，把木材運到伊勢灣。再由船隻千里迢遙運到江戶湊，來回差不多需要一年的時間。

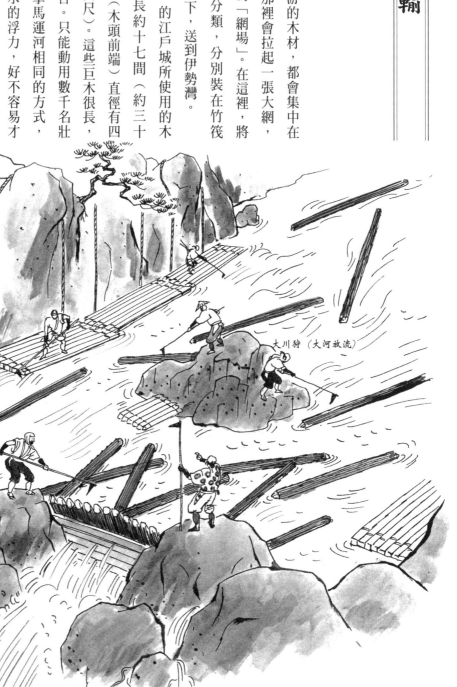

大川狩（大河放流）

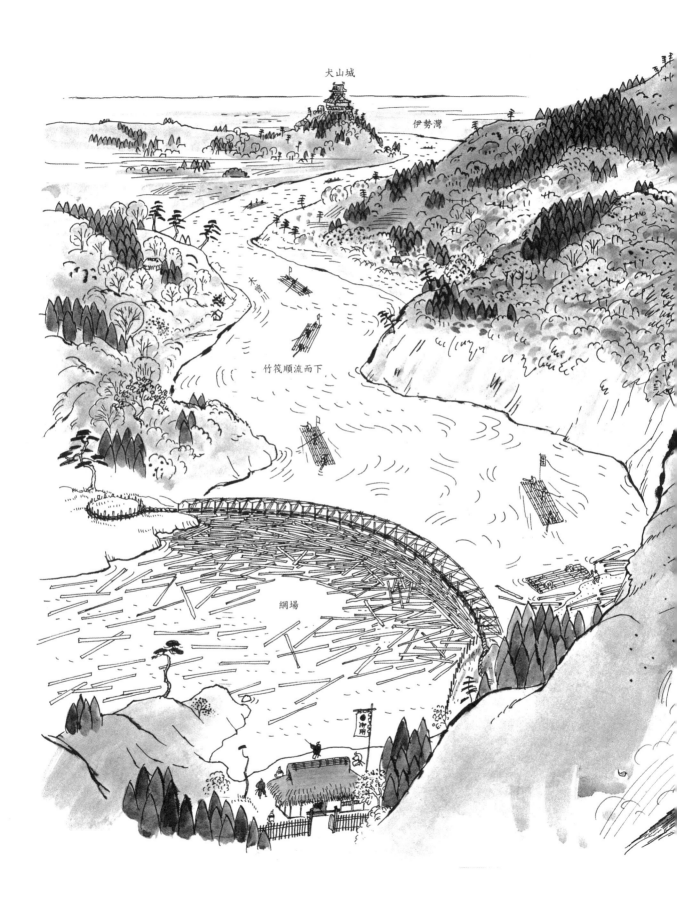

搬運至江戶町

運到江戶湊的石塊和木材，經由完工未久、塵土飛揚的道路，搬運到江戶城的建設工地。

大石頭都裝在名為「修羅」的橇車上。由裝扮像外國人的領唱人站在上面，揮動旗幟、敲鑼打鼓，讓無數壯丁配合節拍同時出力。數千塊巨石需要不止一千人，甚至要三、五千人合力才能拉得動，一一運往江戶町。

為了使橇車滑動更順暢，會在滾軸下方鋪上昆布。一般的石頭就用牛車或人力車搬運，石牆背面使用的小石頭（裡石），則用網籃或放在石背簍中搬運。

這些都是極其粗重的工作。各大名為了比其他藩國更早、更漂亮地完成石牆，不分畫夜地趕工，江戶町盛況空前，人聲鼎沸，簡直就像在舉行廟會之際又發生了火災。

當然，在這種情況下，無可避免地會產生各種摩擦和爭執。在幕府的指示下，各藩發出了禁令：

一、不得違抗幕府的官吏。

二、夥伴之間爭吵時，雙方都得受到處罰。

三、無論好壞，皆不得評論世事。

四、禁止和他藩的人聚會。

五、同伴之間不得在工作時喝酒。

六、禁止比賽相撲或夜間外出。

……等等。

然而，由於從事的是粗活，工人往往無法遵守這些規定。

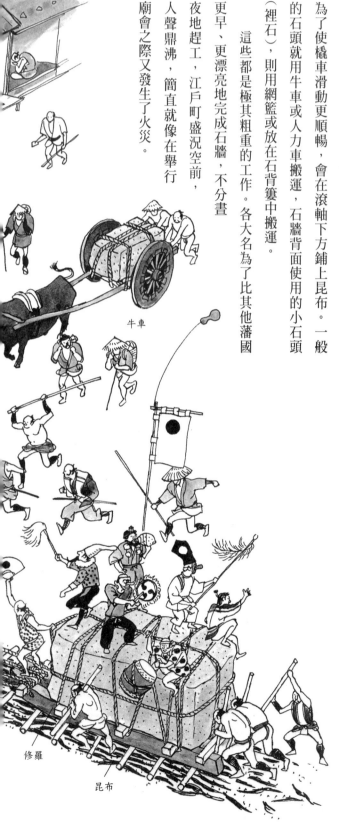

牛車

修羅

昆布

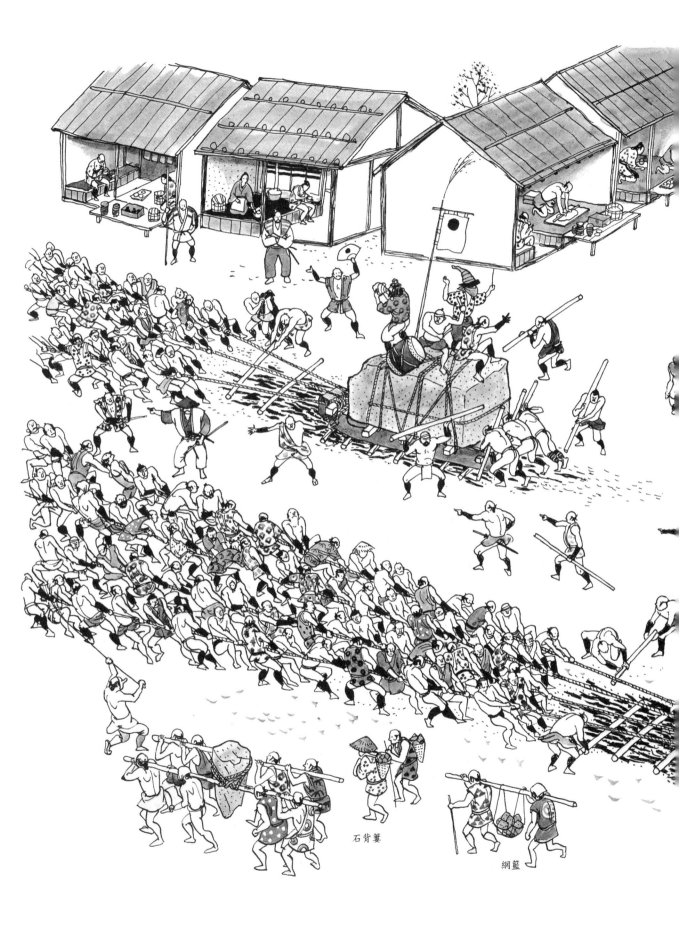

石背簍

網籃

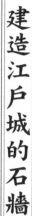

建造江戶城的石牆

西元一六○五年（慶長十年）四月，江戶城正式開始進行天下普請之際。德川家康讓兒子秀忠繼承了征夷大將軍一職，自己開始過著隱居生活。

第二代大將軍德川秀忠任命內藤忠清、神田正俊、都築為政和石川重次為普請奉行，並命令堪稱築城術第一把交椅的藤堂高虎，重新研擬江戶城本身的基本計畫。這項工作稱為「圈繩定界」（繩張），也就是圈繩畫定建築面積，藤堂高虎在效忠豐臣家時，就已經計畫過郡山城、和歌山城和小倉城，是圈繩定界的高手。在關原之役後，他贏得了德川家康的信任，設計了二条城和伏見城，和豐臣秀吉建造的大坂城對抗。如今，他正著手把江戶城建成天下第一城。

藤堂高虎手下有來自全國各地的優秀土木建築師。織田信長在建造安土城時，曾經使用近江國（滋賀縣）志賀郡坂本村穴太的石工，建造了氣勢非凡的石

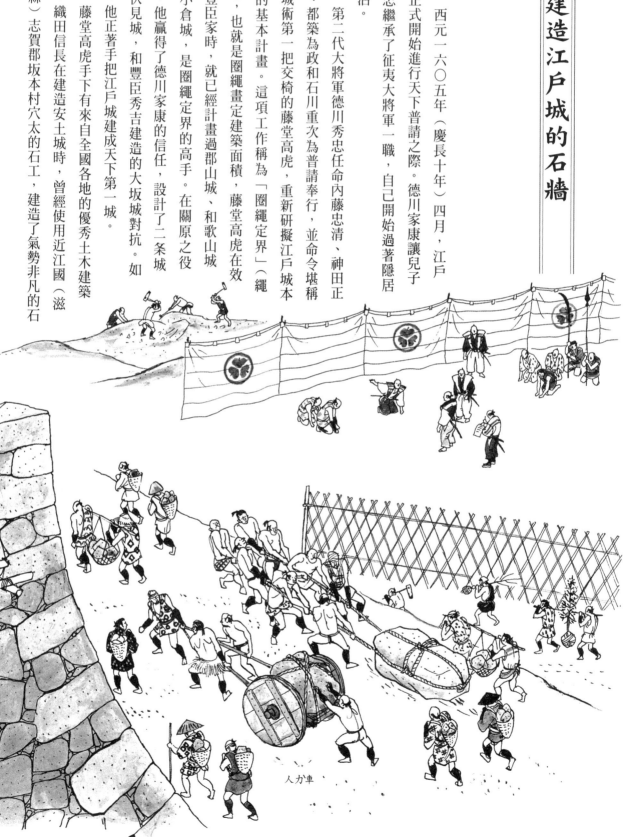

人力車

牆。之後，穴太的石工就成為舉國聞名的石牆專家，只要說出「穴太」這兩個字，就代表是建石牆的土木建築師。曾經和藤堂高虎一起為豐臣家建城的穴太，再加上戶波一族的駿河和三河，率領眾多徒弟，對江戶城的建設發揮了舉足輕重的作用。

在幕府的土木建築師的指導下，各藩國的大名分別雇用穴太，在自己分配到的地段築起石牆。

要在堅硬的岩石上堆石頭並不困難，但江戶城的壕溝是日比谷灣填土而成的泥地，沉重的石牆一下子就陷進了泥地。

於是，土木建築師改為把松木排在泥地中，組成木排，用長長的木椿固定，再築石牆。在採取這種名為「木筏地形」的方法後，仍然會出現下沉的情況，有時候，工程進行到一半，好不容易堆起的石牆又倒塌了。淺野但馬守長晟的工地，就曾經發生過百數十人被壓在石頭下慘死的意外事故。

聽到這個消息，加藤清正便

壕溝

木筏

根石

松木椿

採取了流傳後世的方法。他命令壯丁去武藏野上割了許多芒草，鋪在泥沼上，找來許多十到十五歲的孩子，讓他們在上面盡情玩耍，花費足夠的時間，把地面踩結實後，才開始築石牆。雖然工程進度比淺野家落後，但即使發生了地震，石牆仍然屹立不倒。

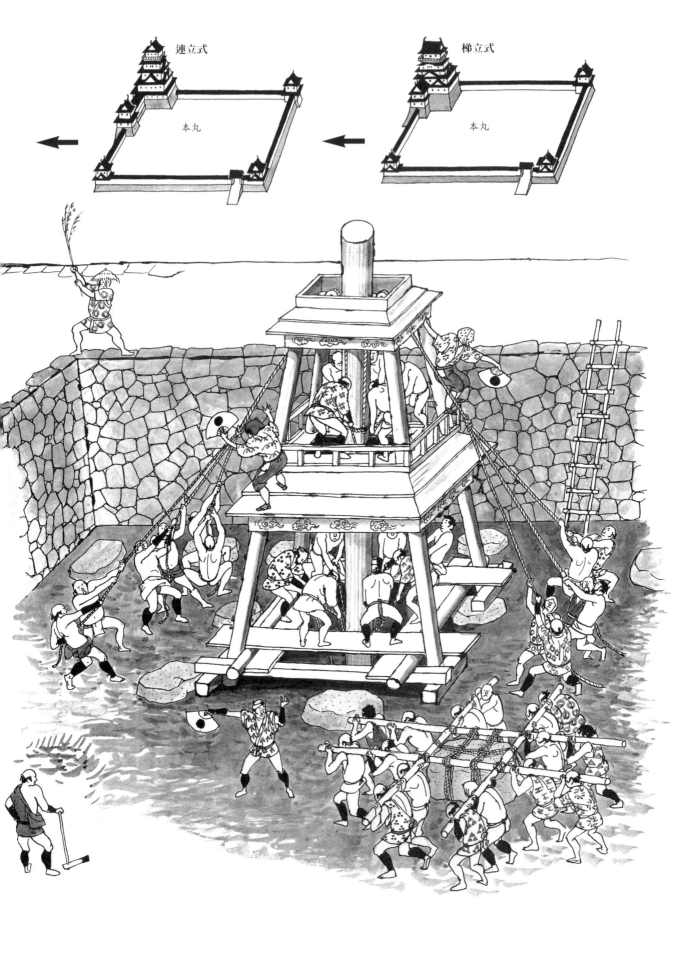

連立式　本丸

梯立式　本丸

單立式

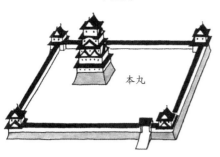

本丸

環立式

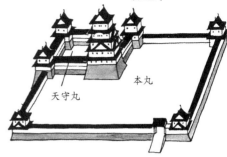

天守丸

本丸

環立式天守的設計

住在秀吉建造的、三國無雙的名城大坂城，不知道何時會對德川家展開反撲。因此，他們特地找來對大坂城知之甚詳的中井正清，要把江戶城建造得比大坂城更加無懈可擊。

藤堂高虎設計的江戶城，根據江戶都市計畫的字形，採取了「渦狀城廓式」構造。在本丸（城廓中心）的高台周圍，以及二道城牆、西丸（西城）和北丸（北城）的外部城廓，三丸（最外層城牆）、西丸（西城）和北丸（第二道城牆）的外部城廓，全部依次按渦漩狀配置，這是最複雜的城樓設計，敵軍難以攻入。中井正清的這項設計無疑使江戶城成為比大坂城天守更大、更先進的建築。

意即在本丸中央聳立的大天守東側、北側和西側，依次造一個小型天守，形成環狀的連結方式，也就是所謂的「環立式天守」。由於是在本丸內建造四個大小不同的天守，形成環立「天守丸」的特別架構，即使敵人攻進本丸，天守丸仍然可以發揮城池的效果。

織田信長的安土城和豐臣秀吉的大坂城，同樣是在大天守旁設置了一個小型望樓，並沒有建造小天守，外觀看起來像梯子，稱為「梯立式」構造。「環立式」江戶城則採取絕對不可能遭敵人攻克的「易守難攻」的新方式。

完成石牆的土木工程（普請）後，終於將著手營建工程。德川家的各項營建工程，向來是由木原吉次擔任指揮，不過這次也請曾在奈良法隆寺擔任大木匠師的中井正清，率領眾多近畿地區的優秀木匠合力協助。

中井正清的父親中井正吉是豐臣秀吉興建大坂城的大木匠師，正清承襲了父親的技術，和藤堂高虎一樣，在關原之役後贏得德川家康的信賴，參與二條城和伏見城的建設。德川家康和秀忠雖然成為將軍，奪取天下，但豐臣秀吉之子豐臣秀賴仍

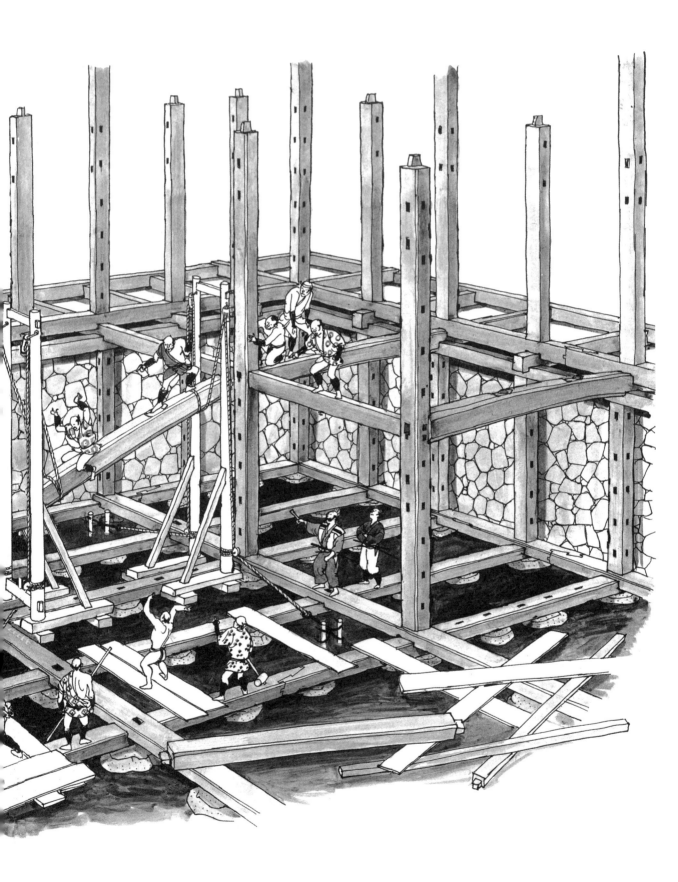

建造大天守

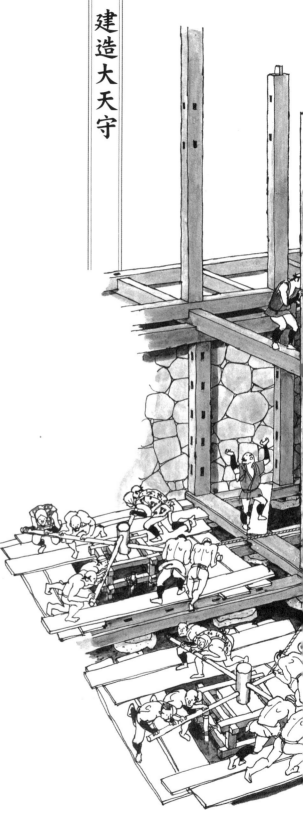

中井正清設計的環立式大天守，當然是歷史上前所未有的高層建築。

本丸的御殿已在西元一六○六年（慶長十一年）九月完工，將軍德川秀忠也已遷入居住。在御殿西北方，由伊達政宗（仙台）、上杉景勝（米沢）、蒲生秀行（會津）等關東和東北地區的諸大名，奉命建造高達八間（約十五‧八公尺）的天守丸石牆。翌年（慶長十二年），又增加了二間（約三‧九公尺）的大天守台石牆。

結果，大天守台建造高十間（約十九‧七公尺），以及五層樓建築四十四‧三公尺，聳立在離地八十四公尺的大天守，成為如假包換的高層建築。

為了抵擋強風暴雨，在一般的土瓦上塗敷鉛粉。這種金屬瓦是首次在江戶城嘗試使用。從遠處望去，即使在夏天也像是積起了皚皚白雪，閃耀著白色光芒。經常被拿來和富士山美景相提並論。

然後，在大天守台建造高二十二間半（約四十四‧三公尺），外觀為五層樓的大天守。內部則有稱為穴藏的地下一樓和地上六層，總計七層樓。一樓的平面：東西長十六間（此處一間＝七尺，約三十三‧九公尺），南北長十八間（約三十八‧二公尺）。最頂樓的平面：東西長五間五尺（約十二‧一公尺），南北長七間五尺（約十六‧四公尺）。比姬路城的大天守還要大得多。

本丸比江戶城下高二十公尺左右，再加上天守台十九‧七公尺，以及五層樓建築四十四‧三公尺，聳立在

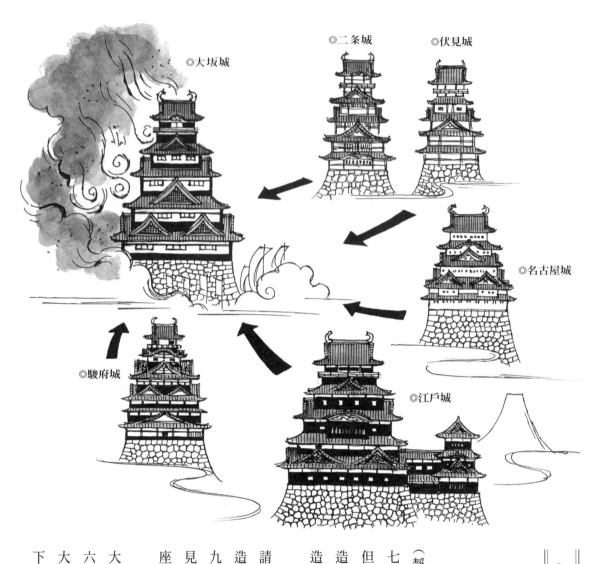

◎大坂城　◎二条城　◎伏見城　◎名古屋城　◎駿府城　◎江戶城

大坂之陣

江戶城完成後，德川家康開始在駿府（靜岡縣）建造自己的隱居城。西元一六〇七年（慶長十二年）底，雖然一度竣工，但在一場大火下付之一炬，翌年再度建造。西元一六一〇年（慶長十五年），又建造名古屋城。

和江戶城一樣，這些工程都是天下普請，由藤堂高虎圈繩定界，中井正清建造。名古屋城在西元一六一四年（慶長十九年）完工。包括早已完成的二条城、伏見城，江戶幕府在東海道的大城廓已有五座，足以攻下豐臣秀賴居城所在的大坂城。

德川家康和秀忠為了斬草除根，發動大坂冬之陣戰役，其間一度休戰；西元一六一五年（慶長二十年）乘勝追擊，發動大坂夏之陣戰役，五月，終於攻陷號稱天下第一固城的大坂城。

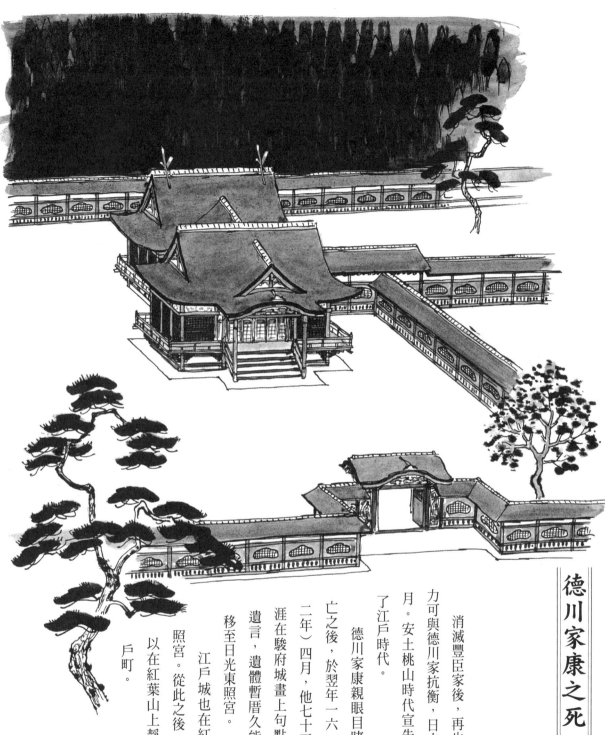

德川家康之死

消滅豐臣家後，再也沒有任何勢力可與德川家抗衡，日本進入和平歲月。安土桃山時代宣告結束，進入了江戶時代。

德川家康親眼目睹豐臣家的滅亡之後，於翌年一六一六年（元和二年）四月，他七十五歲的漫長生涯在駿府城畫上句點。根據他的遺言，遺體暫厝久能山，之後，移至日光東照宮。

江戶城也在紅葉山建造東照宮。從此之後，德川家康可以在紅葉山上靜靜地守著江戶町。

開劈神田山

進入和平的江戶時代之後，為戰爭而興建的城廓功能必須重新調整。江戶城不僅是將軍的居所，也將成為掌握日本政治的中心，因此理所當然必須比以往更加完善。

於是，將軍德川秀忠決定在之前の字形大擴張計畫的基礎上，更進一步擴大右渦漩狀河流。由於是以打造江戶城的整體格局工程為目標，因此，稱之為「完善的圈繩定界」。

首先，幕府開始進行江戶城東北方的外護城河工程。這項巨大的工程得鏟平神田山，連結平川流域的小石川和淺草川，通向隅田川。直到西元一六二〇年（元和六年）秋天，這項工程終告完竣。

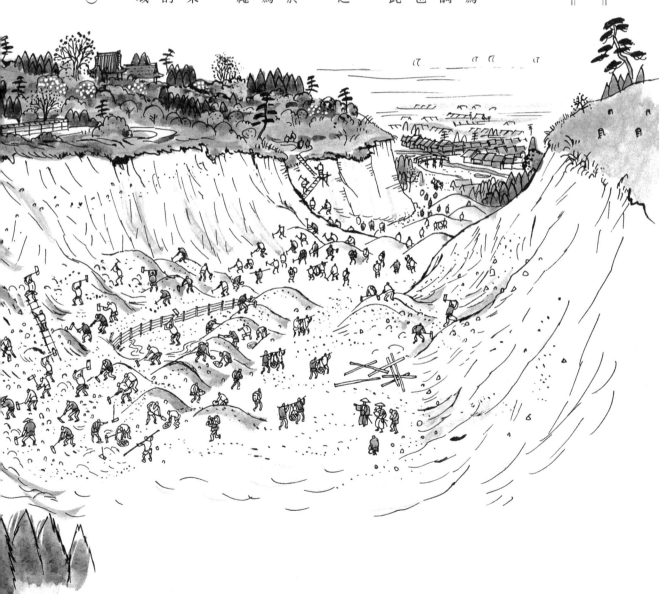

這項工程使之前外護城河的平川大曲、飯田橋、九段下、神田橋和日本橋的河流成為內護城河，小石川、御茶之水、筋違橋和淺草橋的流域都稱為神田川，變成外護城河。江戶城的整體格局已在東北部形成；同時，本町周圍的町人地也擺脫了平川洪水氾濫之苦；開劈神田山的泥土填入日比谷灣，使江戶町進一步向西南部延伸。駿府的家臣團移居到神田川的南側台地，改名為「駿河台」。由是，開劈神田山以建設江戶町，發揮的不僅是「一石二鳥」，而是「一石四鳥」的作用。

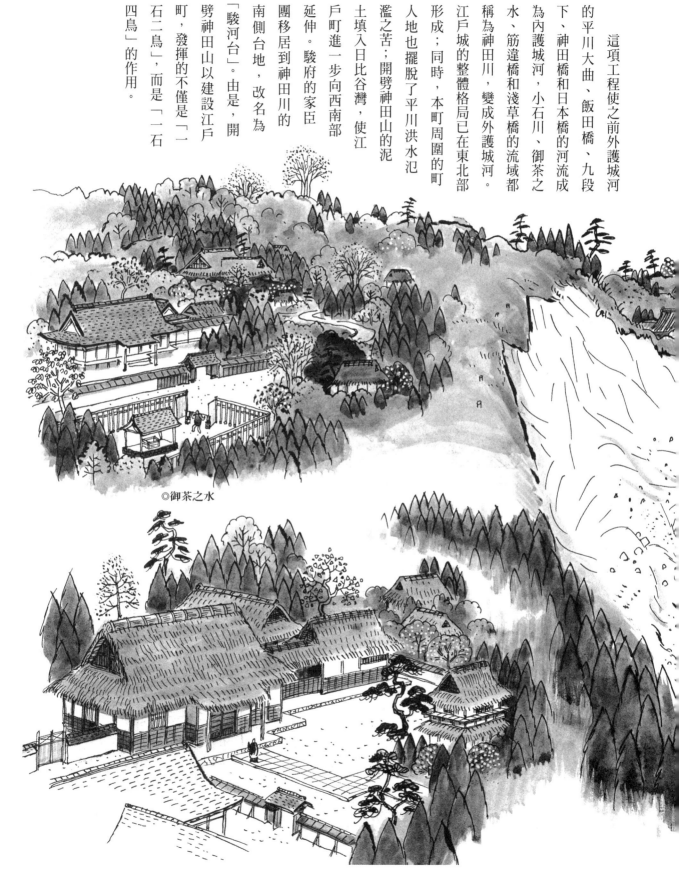

◎御茶之水

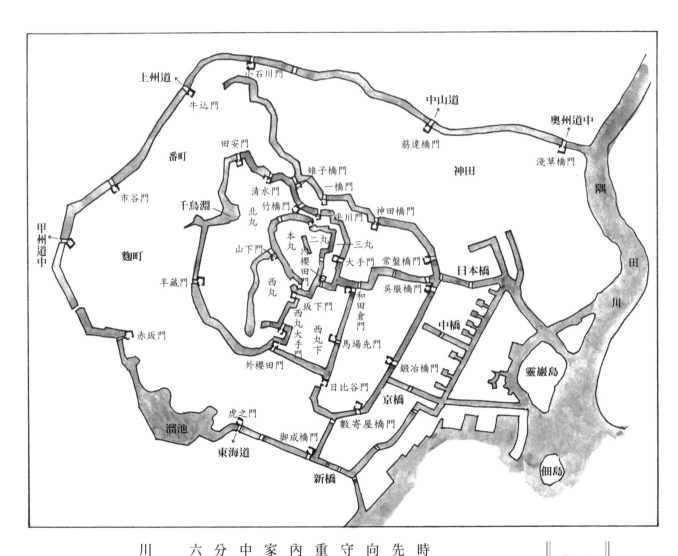

上州道
小石川門
中山道
奧州道中
牛込門
筋違橋門
淺草橋門
番町
田安門
雉子橋門
一橋門
神田
清水門
竹橋門
平川門
神田橋門
千鳥淵
北丸
隅
甲州道中
山下門
本丸
二丸
三丸
田
市谷門
內櫻田門
大手門
常盤橋門
日本橋
川
麴町
西丸
和田倉門
吳服橋門
半藏門
坂下門
中橋
西丸大手門
馬場先門
西丸下
赤坂門
外櫻田門
靈巖島
日比谷門
鍛冶橋門
京橋
虎之門
數寄屋橋門
溜池
御成橋門
東海道
新橋
佃島

江戶城的整體格局和城門

進行江戶城整體格局的工程之際，也同時改造起本丸。由於本丸御殿的空間不足，首先填起本丸和北出丸之間的護城河，使本丸向北延伸。同時，拆除環立式天守聳立的天守台進一步擴張，向北側移動，重新建造一個外觀五層樓的獨立式大天守，內部地下一樓，地上五層樓。外觀雖和德川家康之前建造的天守大同小異，卻是在戰事中無法發揮功能的設計，可見建築結構已充分反映時代的平和氛圍。這項工程在西元一六二二年（元和八年）宣告完成。

翌年一六二三年（元和九年）七月，德川秀忠將征夷大將軍一職傳給長子家光，自

己轉移至西丸隱居。第三代
軍德川家光搬進新建的本丸，
同時在二丸建造一個附有茶室
的御殿和巨大庭院，作為別
館。別館於西元一六三〇年
（寬永七年）完成，由小堀遠
州設計。這處別墅比著名的桂
離宮更見奢華。

　　西元一六三二年（寬永九
年），秀忠因病去世，但江戶
城的總構工程仍然持續進行。
西元一六三五年（寬永十二
年），終於進入最後階段，在
江戶城西北方開挖外護城河，
將流入赤坂溜池的小河與另一側
麴町台地北方的平川支流匯整，再和之
前竣工的神田川連結。這項工程使經由溜池—
赤坂—四谷—市之谷—牛込的の字形護城河，變成
以江戶城為中心，向右渦漩的の字形護城河，使
隅田川可以通往江戶湊。如此一來，終於完成了
江戶城的總構格局。
　　名為「見付」的城門成為の字形延伸的護城河

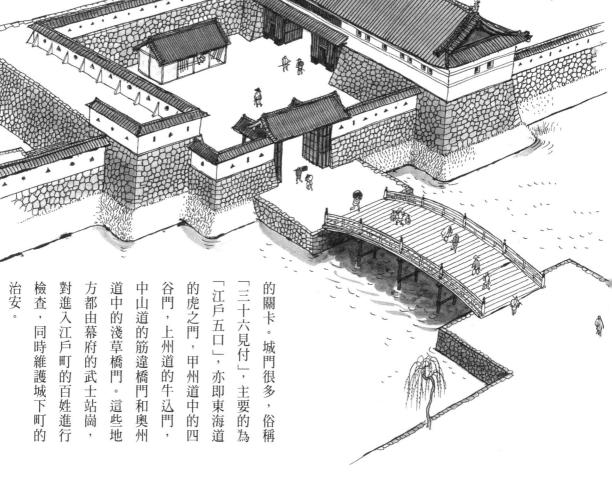

的關卡。城門很多，俗稱
「三十六見付」，主要的為
「江戶五口」，亦即東海道
的虎之門，甲州道中的四
谷門，上州道中的牛込，
中山道的筋違橋門和奧州
道中的淺草橋門。這些地
方都由幕府的武士站崗，
對進入江戶町的百姓進行
檢查，同時維護城下町的
治安。

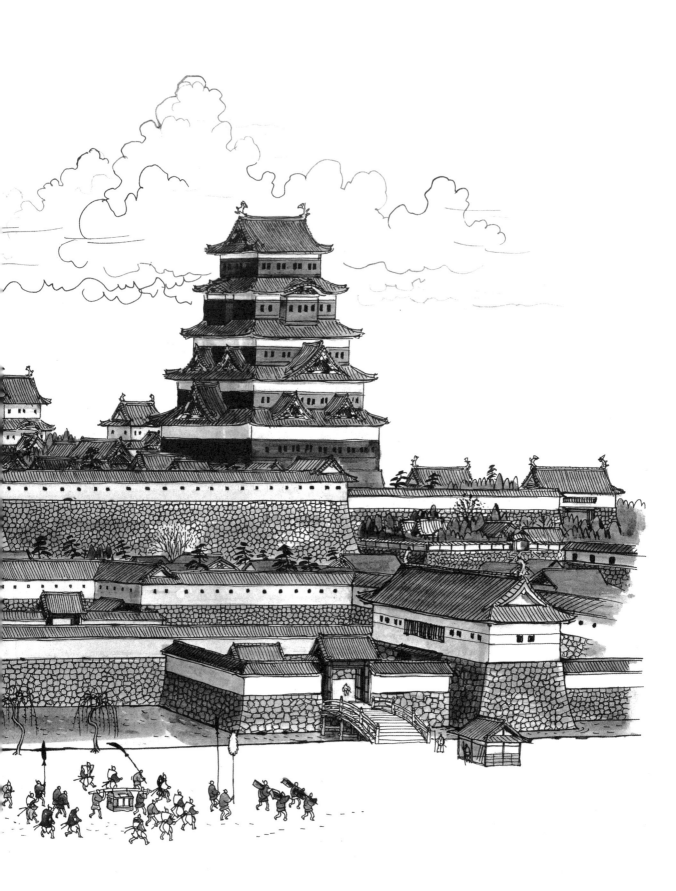

江戶城完工

在江戶城「總構」（城廓）工程完成之際，將軍德川家光再度重新建造本丸，作為收尾的步驟。這是繼家康、秀忠時代之後的第三度大工程，由酒井忠勝擔任總奉行，於西元一六三七年（寬永十四年）正月開始正式動工。

由江戶的大木匠師木原義久、京都的大木匠師中井正純，領導江戶、京都的優秀木匠、石工（穴太）、泥水匠、鐵匠、油漆匠、畫師，將大天守、御殿，以及祭拜德川家康的東照宮建造得更宏偉，更富麗堂皇。由於營造得太過輝煌奪目，家光受到驚嚇，要求重新造得更質樸些。

其間，發生基督教引發的島原之亂以及江戶城中火災，工程一度延宕，但仍於西元一六四○年（寬永十七年）四月竣工。自西元一五九○年（天正十八年），德川家經歷三代五十年光陰所建造的江戶城終於大功告成。

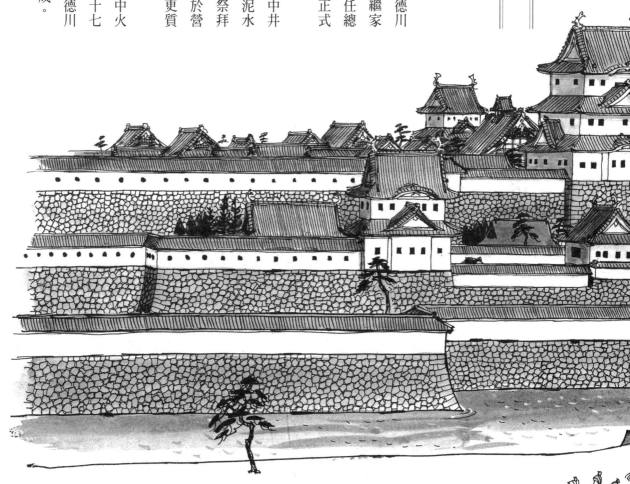

江戶城本丸御殿

完工之後的江戶城，規模當然是日本歷史上前所未有的。の字形都市計畫中心的內城廓，面積就有一‧八平方公里；本丸、二丸、三丸、西丸和北丸，根據渦廓式設計，格局巧妙地呈右渦漩狀配置。

江戶城的規模和當時全國各地城下町的平均面積差不多，因此，江戶城的內城廓就具有一般城下町的整體規模。由此可見，號稱天下第一名城的江戶城有多麼廣大、多麼壯觀。

江戶城內的建築物數目也十分驚人，有一座大天守，二十一座櫓（望樓）二十八間多聞（即城中長屋），九十九道門，以及無數御殿和倉庫。本丸御殿的結構尤其複雜，簡直像一個大迷宮。

從東側的江戶城正面大手門進入，接著走到中雀門。穿過中雀門，

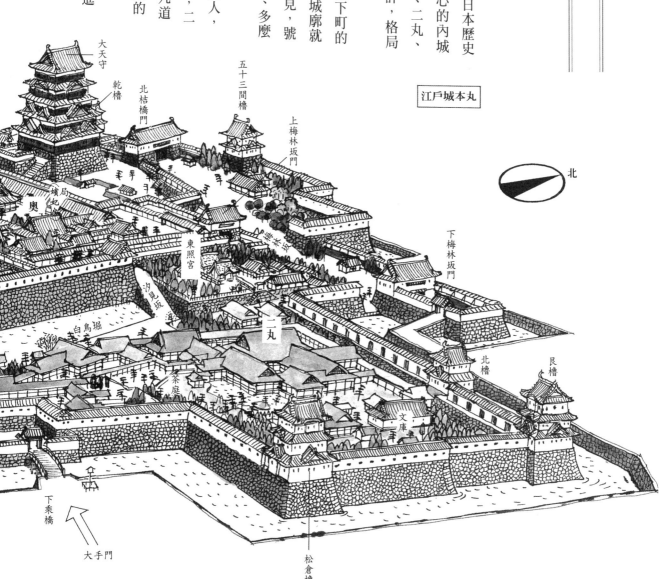

江戶城本丸

大天守
乾櫓
北桔橋門
五十三間櫓
上梅林坂門
北
下梅林坂門
奧
局地屋
東照宮
梅林坂
二丸
北櫓
汐貝坂
白鳥堀
茶庭
長櫓
文庫
下乘橋
大手門
松倉櫓

就是本丸御殿的所在了，可以大致分為表（前宮）、中奧（中後宮）和奧（後宮）三部分。

「表」是推動幕府政治的所在，以俗稱「千疊敷」（即鋪「千塊榻榻米」——譯註）的大廣間為中心，有對面所（白書院）、黑書院（白書院的柱子使用原木，屬於對外書院；黑書院則使用上漆或帶皮木材，屬於對內書院——譯註）等巨大建築。內部視野所及之處，都由名匠甲良豐後和平內大隅精心雕刻，並由狩野探幽等人彩繪，完成有如日光東照宮般色彩鮮豔的建築。

「中奧」是將軍的居所，以御座間和御休息間為主，還設有地震時避難的「地震間」。另有許多服侍將軍的侍童房間；大台所（大廚房）是最有名的巨大建築。

「奧」則是將軍夫人和嬪妃的居所。有一道石牆隔在中後宮和後宮之間，嚴格管制，只有女人可以出入後宮。除了有將軍夫人居住的御守殿以外，還有無數後宮婢女的房間，是名副其實的深宅大院，也稱為大奧（大後宮）。

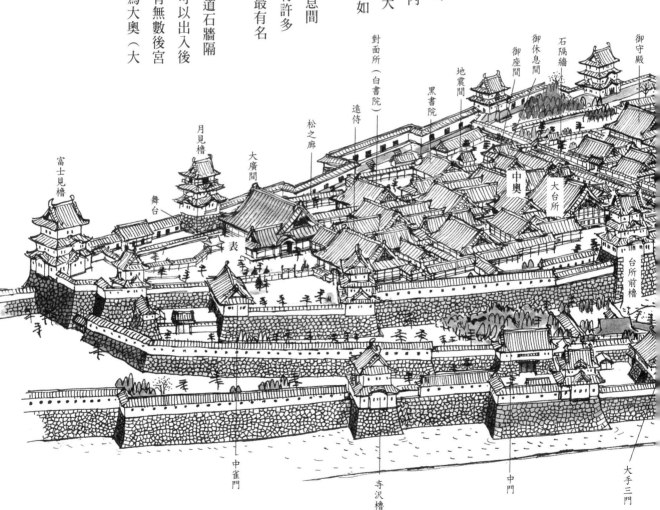

御守殿　石隔牆　御休息間　御座間　地震間　黑書院　對面所（白書院）　遠侍　松之廊

中奧　大台所　台所前櫓

富士見櫓　月見櫓　舞台　大廣間　表　中雀門　寺沢櫓　中門　大手三門

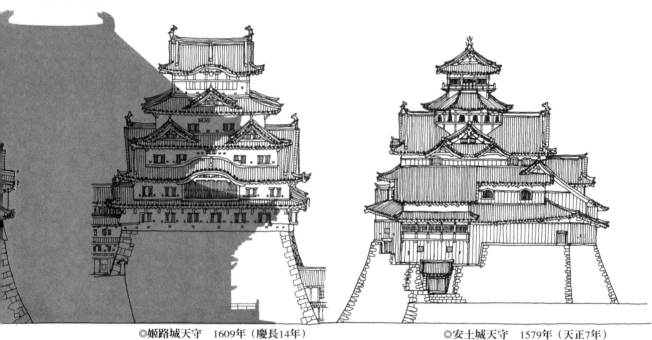

◎東大寺大佛殿

◎姬路城天守　1609年（慶長14年）　　　　　　◎安土城天守　1579年（天正7年）

・1582年　本能寺之變。織田信長去世。
・1583年　豐臣秀吉始建大坂城。
・1598年　豐臣秀吉去世。
・1600年　關原之役。
・1603年　德川家康建立江戶幕府。

← 後期望樓型　　　　　　　← 前期望樓型　

江戶城天守

建於本丸御殿後方（西北端）的大天守，是日本史上前所未見的高層建築。在德川家康時代，已有環立式設計的大天守，後來，德川秀忠改建成單立式。德川家光第三度重建天守，設計和秀忠時代相同，也採取單立式，規模則稍微擴大，成為天下第一的大建築。

天守的歷史始於織田信長的安土城。信長在建造安土城天守時，就決定要建造超越當初日本第一的東大寺大佛殿，但其實兩者的高度相同。之後的豐臣秀吉和德川家康也曾立志要超越東大寺大佛殿，但直到家光時代，始完成名副其實的日本第一高層建築。

天守的樣式也是歷史上最具規模的。

織田信長建於西元一五七九年（天正七年）的安土城天守，採用「望樓型」樣式，三層的城樓上還有二層望樓。三層的城樓外觀三層的

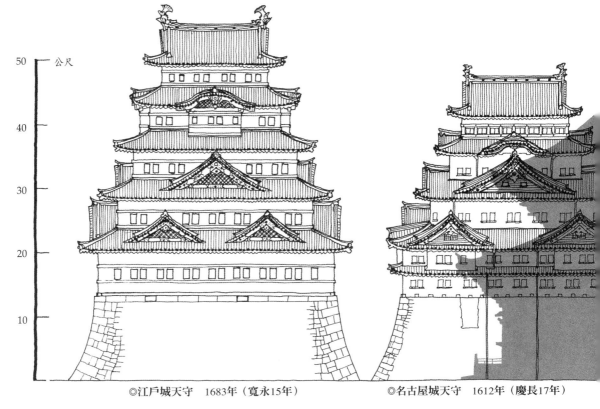

◎江戶城天守　1683年（寬永15年）　　　　　◎名古屋城天守　1612年（慶長17年）

・1657年　明曆大火，江戶城燒毀。之後，重建天守。　　・1615年　大坂夏之陣戰役。豐臣家滅亡。
　　　　　　　　　　　　　　　　　　　　　　　　　　・1615年　頒布「一國一城令」。
　　　　　　　　　　　　　　　　　　　　　　　　　　・1616年　德川家康去世。
　　　　　　　　　　　　　　　　　　　　　　　　　　・1632年　德川秀忠去世。

| 後期層塔型 | | 前期層塔型 |

樓和上方的望樓無法一體化，面臨地震和颱風時並不十分安全。史料記載，豐臣秀吉的伏見城天守也是望樓型，曾在地震中倒塌，秀吉好不容易才獲救。

因此，天守的樣式也逐漸改良，從上到下像塔一樣一體化。這種樣式稱為「層塔型」。西元一六〇九年（慶長十四年）的姬路城天守還是舊式的望樓型，但西元一六一二年（慶長十七年）的名古屋城天守，已採用新式的層塔型。德川家光在西元一六三八年（寬永十五年）建造的江戶城天守樣式更加先進。無論從哪個方向看，無不像是正面，稱為「八方正面」設計。

當然，這種樣式的天守遇到地震和颱風時絲毫不為所動。雖然是木造建築，但土牆厚實，屋頂用銅瓦，成為可以抗火災的耐火建築。

德川家光大量採用最先進的建築技術，建造絕對不會倒塌的高層建築。同時在天守頂裝飾閃閃發亮的金鯱（傳說是一種能辟邪防妖、具壓制祝融的獸頭魚身動物──譯註），向天下宣告，江戶幕府將盛昌千秋。

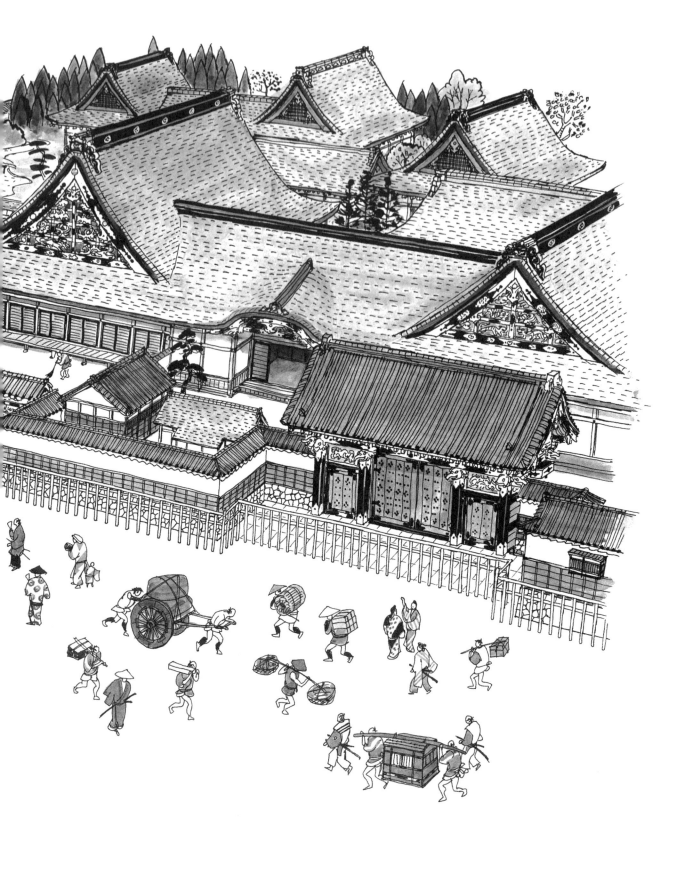

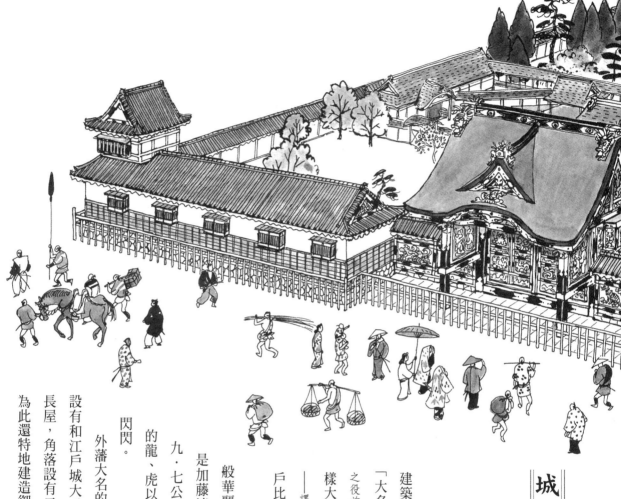

城下的大名宅第

江戶是武士之都，城周圍的武家地
建築令人賞心悅目，尤其龍口附近名為
「大名小路」一帶，譜代大名（指在關原
之役前就追隨德川家康的大名——譯註）和外
樣大名（在關原之役後才追隨德川家康的大名
——譯註）的屋敷（宅第）鱗次櫛比，一
戶比一戶奢華。

「日暮門」像日光東照宮的陽明門
般華麗，即使看一整天也不會膩。尤其
是加藤清正家的大矢倉門，是寬達十間（約十
九・七公尺）的大矢倉門，雕刻著燙有金箔
的龍、虎以及巨大的犀牛，即使在夜晚也金光
閃閃。

外藩大名的宅第，象徵藩主是一國一城之主，
設有和江戶城大手門不相上下的矢倉門，四周都是
長屋，角落設有二層望樓。將軍造訪稱為「御成」，
為此還特地建造御成門和御成殿以竭誠款待。

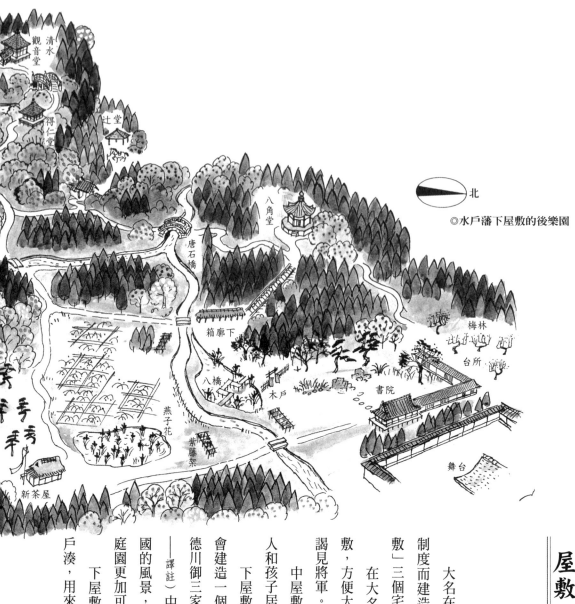

清水
觀音堂
得仁堂
辻堂
八角堂
唐石橋
箱廊下
梅林
台所
木戸
書院
八橋
燕子花
紫藤架
舞台
新茶屋

北

◎水戶藩下屋敷的後樂園

武士的宅第——武家屋敷

大名在江戶建造宅第時，因應參勤交代制度而建造「上屋敷」「中屋敷」和「下屋敷」三個宅第。

在大名小路等江戶城內城廓的是上屋敷，方便大名居住在江戶時，隨時去江戶城謁見將軍。

中屋敷位於外護城河的內側，供大名夫人和孩子居住，發揮輔助上屋敷的作用。

下屋敷則設置在外護城河的外側，通常會建造一個大庭院，像是別墅。後樂園就是德川御三家（指德川家族的尾張、紀伊和水戶三家——譯註）中的水戶藩的下屋敷。園中模仿中國的風景，建造亭台樓閣，比江戶城的二丸庭園更加可觀，將軍也常常造訪。

下屋敷也稱為藏屋敷（糧倉）。面向江戶湊，用來儲存藩國送來的各種物資。

60

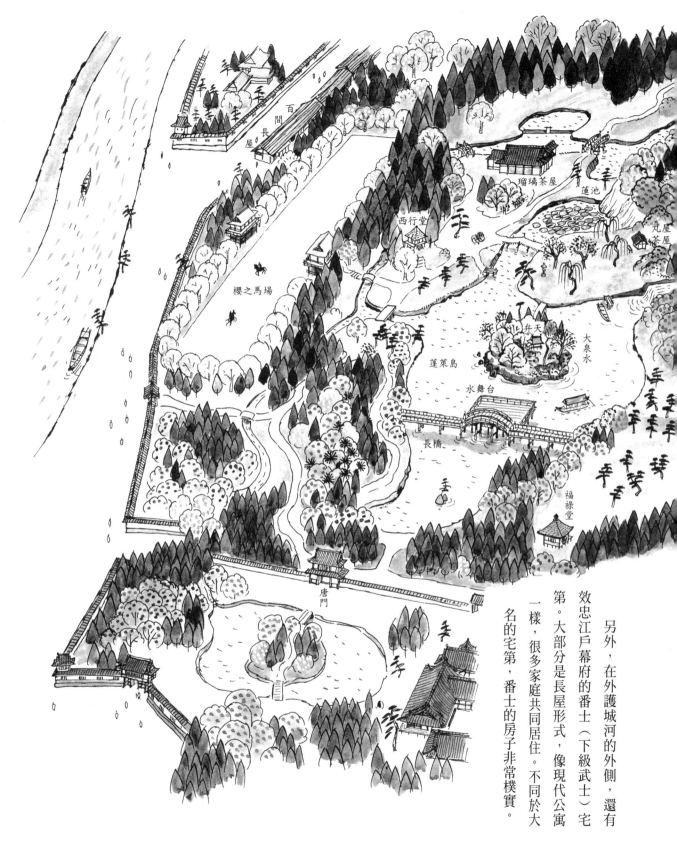

百間長屋

瑠璃茶屋

蓮池

丸屋茶屋

西行堂

櫻之馬場

弁天

大泉水

蓬萊島

水舞台

長橋

福祿堂

唐門

另外，在外護城河的外側，還有效忠江戶幕府的番士（下級武士）宅第。大部分是長屋形式，像現代公寓一樣，很多家庭共同居住。不同於大名的宅第，番士的房子非常樸實。

一里塚和驛馬

幕府在西元一六○四年（慶長九年），決定以江戶日本橋為東海道、中山道、甲州道中、奧州道中和日光道中五大街道的起點。

每隔一里（約四公里）設置一處驛站，稱為「一里塚」，種植高大的榎樹和松樹，作為旅人休憩的場所。

為了方便幕府出公差的差人和運送貨物，還設置驛宿站。東海道的品川、中山道的板橋、甲州道中的內藤新宿、日光道中和奧州道中的千住，分別是第一驛宿站。

驛宿站的驛馬制度健全。各驛宿站配置一定的人力和馬匹，將貨物運到下一個驛宿站，稱為「宿繼」。比方說，從江戶的日本橋向東海道出發，到京都的三条大橋，共計五十三次宿繼。俗語說「東海道五十三次」即由此而來。

江戶町中，大傳馬町、南傳馬町和小傳

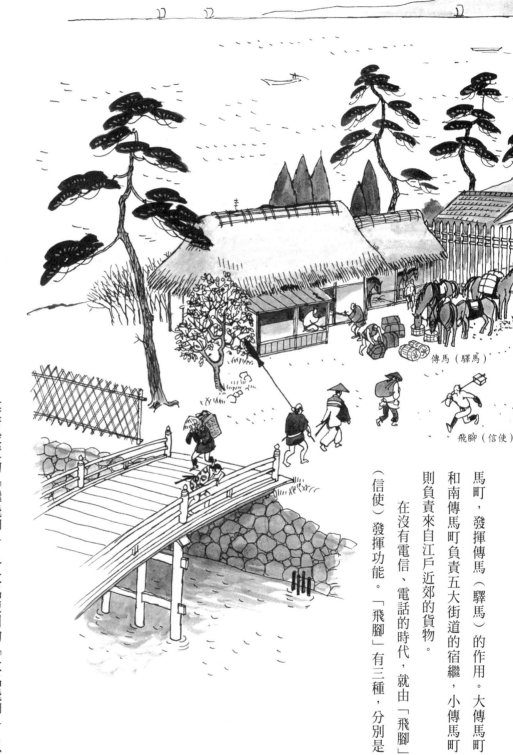

傳馬（驛馬）

飛腳（信使）

馬町，發揮傳馬（驛馬）的作用。大傳馬町和南傳馬町負責五大街道的宿繼，小傳馬町則負責來自江戶近郊的貨物。

在沒有電信、電話的時代，就由「飛腳」（信使）發揮功能。「飛腳」有三種，分別是

幕府設置的「繼飛腳」、各大名使用的「大名飛腳」，以及百姓使用的「町飛腳」。分別送信、錢和小件行李。從江戶送到京都要九十小時，特快件也要六十小時。

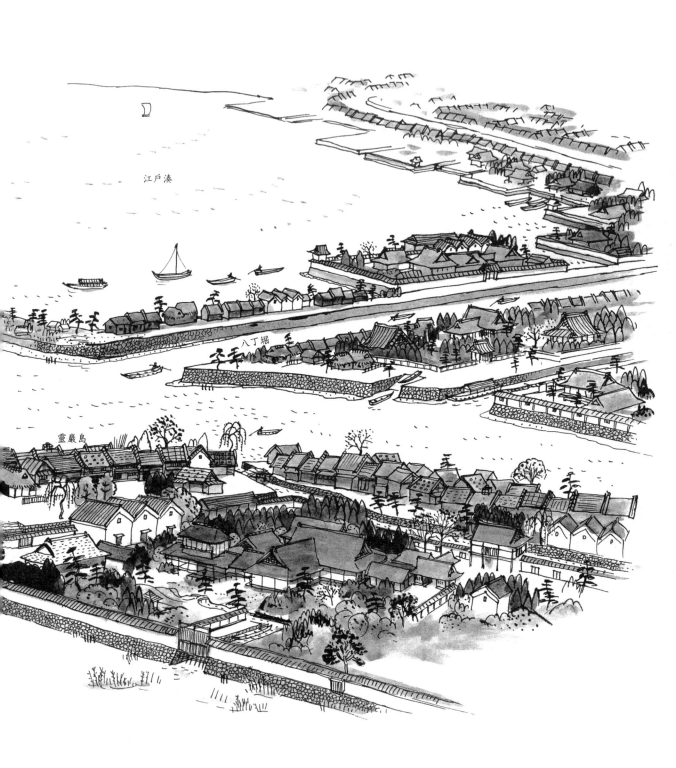

江戸湊

八丁堀

霊巌島

八丁堀

參勤交代制度使全國的大名和武士聚集在江戶，江戶成為一大消費都市。剛開始，江戶周邊的產業發展並不足以供應迅速增加的人口；大部分生活物資由京都、大坂方面運入。

江戶人十分珍惜在富士山一路守護下，經由五十三站驛馬接力運來的物資，稱之為「京城貨」。

相反的，由於江戶附近生產的東西品質不佳，稱為「糟糠之

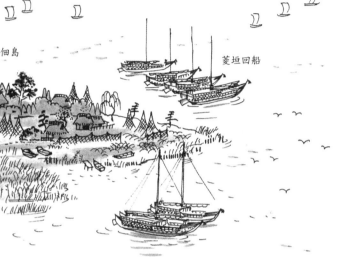

佃島

菱垣回船

鐵砲洲

物」，江戶人根本不屑一顧。總而言之，對新都市的江戶市民而言，京城酒、京城油、京城米、京城鹽、京城醬油、京城蠟燭和京城傘，無一不是高級品。

不久之後，這些「京城貨」改用大型船隻由海路大量、廉價地進入江戶。這類船隻稱為「回船」，其中負有重任的是「菱垣回船」，因船身裝有菱形方格而聲名大噪。據說，最初在西元一六一九年（元和五年），和泉國（大阪府）堺的商人從大坂把棉花、油、酒、醬油和醋運至江戶。

菱垣回船中，有爭先恐後把每年新採收的棉花運往江戶的「新棉番船」。第一艘船運到的貨物可以在江戶賣到很高的價錢。

全國各地的回船進入江戶湊後，全都停靠在鐵砲洲，再把貨物運到名為瀨取舟的碼頭裝卸小船，經由市內的護城河，在各河岸地卸貨。

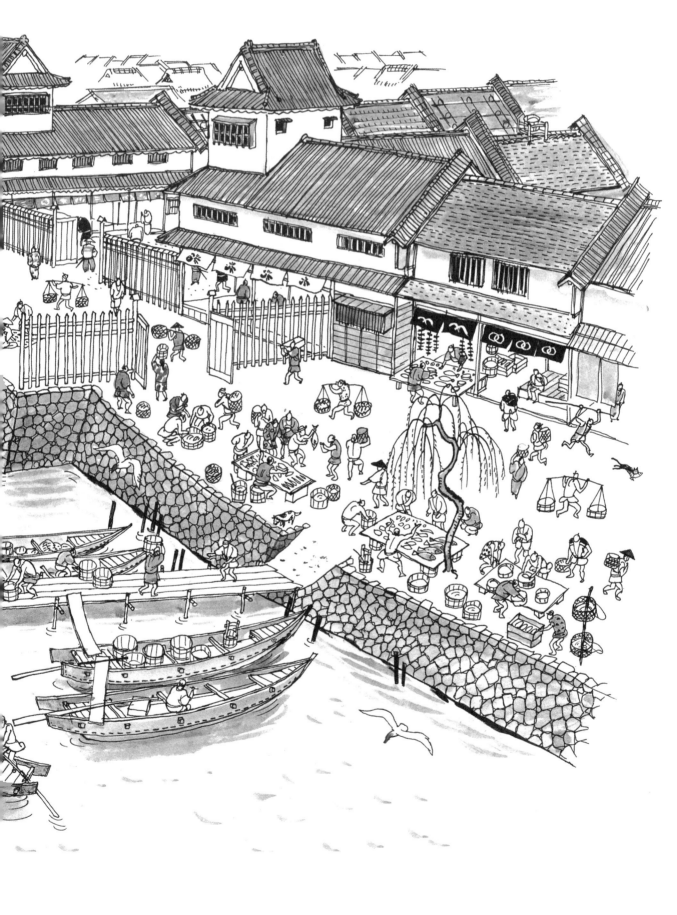

魚河岸

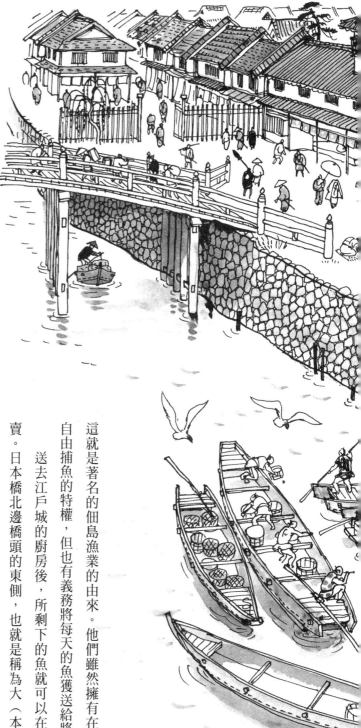

德川家康進入江戶時，從攝津國（大阪府）的佃村帶來漁夫，把鐵砲洲的淺灘賜給他們，讓他們在江戶湊從事漁業。

漁夫在淺灘築島，根據故鄉的名字取名為「佃島」。

這就是著名的佃島漁業的由來。他們雖然擁有在江戶湊自由捕魚的特權，但也有義務將每天的魚獲送給將軍。

送去江戶城的廚房後，所剩下的魚就可以在市內販賣。日本橋北邊橋頭的東側，也就是大（本）船町的河岸地一帶，就是這些漁夫聚集的市集。日本橋的「魚河岸」，生意興隆而且熱鬧，成為江戶一景。

不久，魚河岸沿著馬路的魚店開張營業。他們把新鮮的魚、貝類排在門板上販售。有些魚店在水桶裡裝海水，讓活魚在水桶裡游動。

這一帶也常聽到扛著秤來進貨的兜售商人響亮的吆喝聲。出入旗本（將軍直屬家臣中的武士等級，俸祿不及一萬石——譯註）大久保彥左衛門宅第的那個聞名遐邇的「一心太助」（小說戲曲中的人物——譯註），就在這個魚河岸開魚店，為人豪爽，是典型的江戶人。

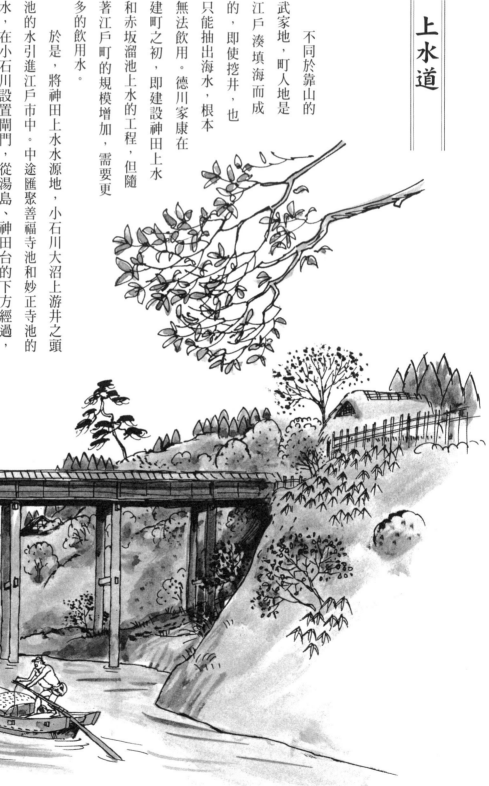

上水道

不同於靠山的武家地，町人地是江戶湊填海而成的，即使挖井，也只能抽出海水，根本無法飲用。德川家康在建町之初，即建設神田上水和赤坂溜池上水的工程，但隨著江戶町的規模增加，需要更多的飲用水。

於是，將神田上水水源地，小石川大沼上游井之頭池的水引進江戶市中。中途匯聚善福寺池和妙正寺池的水，在小石川設置閘門，從湯島、神田台的下方經過，供應小川町一帶的用水。之後，在進行神田川工程時，建造水道橋，跨越神田川，在江戶市中埋設木管，供應下町一帶的用水。

由於江戶迅速成長，這些供水仍無法滿足江戶市中

所需。西元一六五三年（承應二年），廢除赤坂溜池上水，重新展開玉川上水的工程。從羽村取得多摩川河水，在川崎、小金井、田無、吉祥寺、久我山、高井戶、代田、代代木、角筈、千駄谷等二十九個村，興建長達十三里（約五十二公里）的上水道。經過四谷大木戶之後，埋入地下，利用在四谷門外的導水管分成三條水路供應江戶城內，第二條供應麴町一帶，第三條水路從四谷傳馬町一帶往紀國伊坂，繞過溜池東側，再由虎之門到芝、築地、八丁堀和京橋，供應沿途各地的用水。

使用木管引入市區的水，用名為「呼樋」的竹筒分流，蓄積在像倒放的酒樽般的井筒內，然後汲到地面就成為居民的飲用水。這些水禁止飲用之外的用途，洗衣服之類的雜務只能使用一般井水。

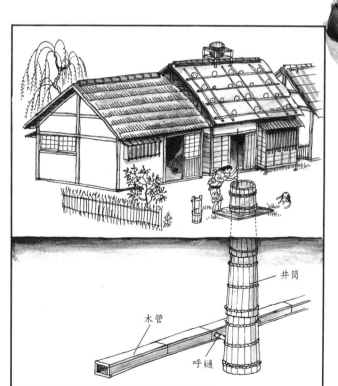

井筒

木管

呼樋

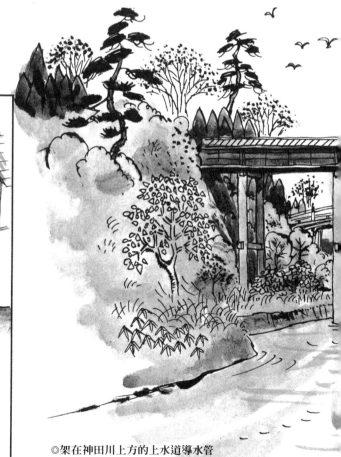

◎架在神田川上方的上水道導水管

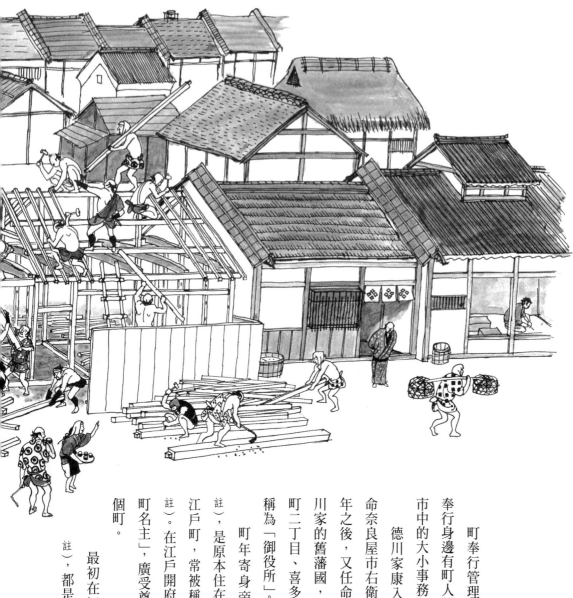

町屋的建設

町奉行管理四十丈見方為一町的町人地。町奉行身邊有町人的代表「町年寄」，實際管理江戶市中的大小事務。

德川家康入江戶時（西元一五九○年），任命奈良屋市右衛門、樽屋藤左衛門為町年寄，兩年之後，又任命喜多村彌兵衛。他們全都來自德川家的舊藩國，奈良屋在本町一丁目、樽屋在本町二丁目、喜多村在本町三丁目分別安排居所，稱為「御役所」。

町年寄身旁都有一個「名主」（里正——譯註），是原本住在附近的町人，通常曾參與興建新江戶町，常被稱為「草分名主」（里正元老——譯註）。在江戶開府時即有所貢獻的町人，稱為「古町名主」，廣受尊敬。通常，一位名主管理五至八個町。

最初在江戶市中建造的町屋（商家——譯註），都是茅草屋頂的房子。西元一六○一

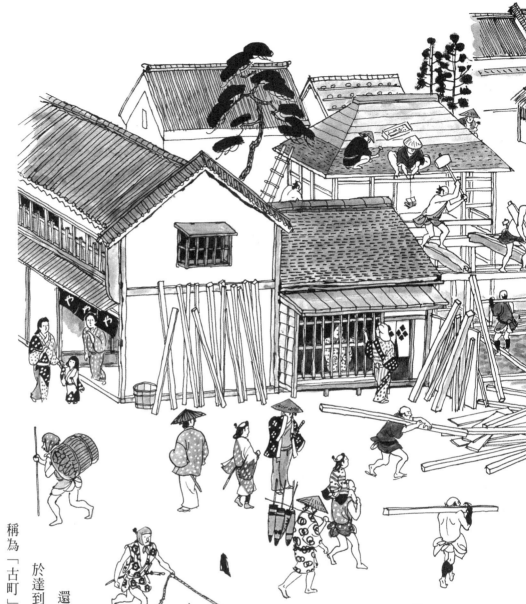

年（慶長六年），駿河町的一場大火把市內全燒光了，之後，就改為木板房。當時，京都的町屋大部分已是兩層樓瓦房，而江戶還算是鄉下的城市。本町二丁目的瀧山彌次兵衛，在馬路沿途建造昂貴的瓦屋，很受好評，被稱為「半瓦的彌次兵衛」。可見瓦屋的町屋在當時還很少見。直到第三代將軍德川家光，江戶的繁榮才足以和京都相提並論。瓦屋二層樓房逐漸普及，在町角處還建起三層樓的房子。町數也終於達到三百町，不久之後，這些町被稱為「古町」。在整個江戶時代，古町備受幕府特別的關愛。比方說，每次換將軍時，古町的町人就會受邀進入江戶城，享受和武士相同的待遇，一起觀看能劇。

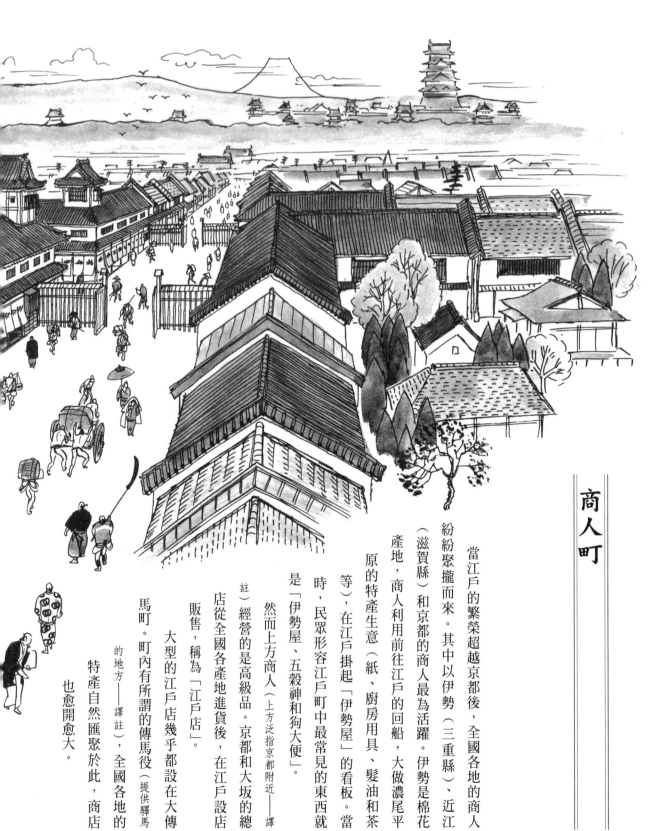

商人町

當江戶的繁榮超越京都後，全國各地的商人紛紛聚攏而來。其中以伊勢（三重縣）、近江（滋賀縣）和京都的商人最為活躍。伊勢是棉花產地，商人利用前往江戶的回船，大做濃尾平原的特產生意（紙、廚房用具、髮油和茶等）。在江戶掛起「伊勢屋」的看板。當時，民眾形容江戶町中最常見的東西就是「伊勢屋、五穀神和狗大便」。

然而上方商人（上方泛指京都附近——譯註）經營的是高級品。京都和大坂的總店從全國各產地進貨後，在江戶設店販售，稱為「江戶店」。

大型的江戶店幾乎都設在大傳馬町。町內有所謂的傳馬役（提供驛馬的地方——譯註），全國各地的特產自然匯聚於此，商店也愈開愈大。

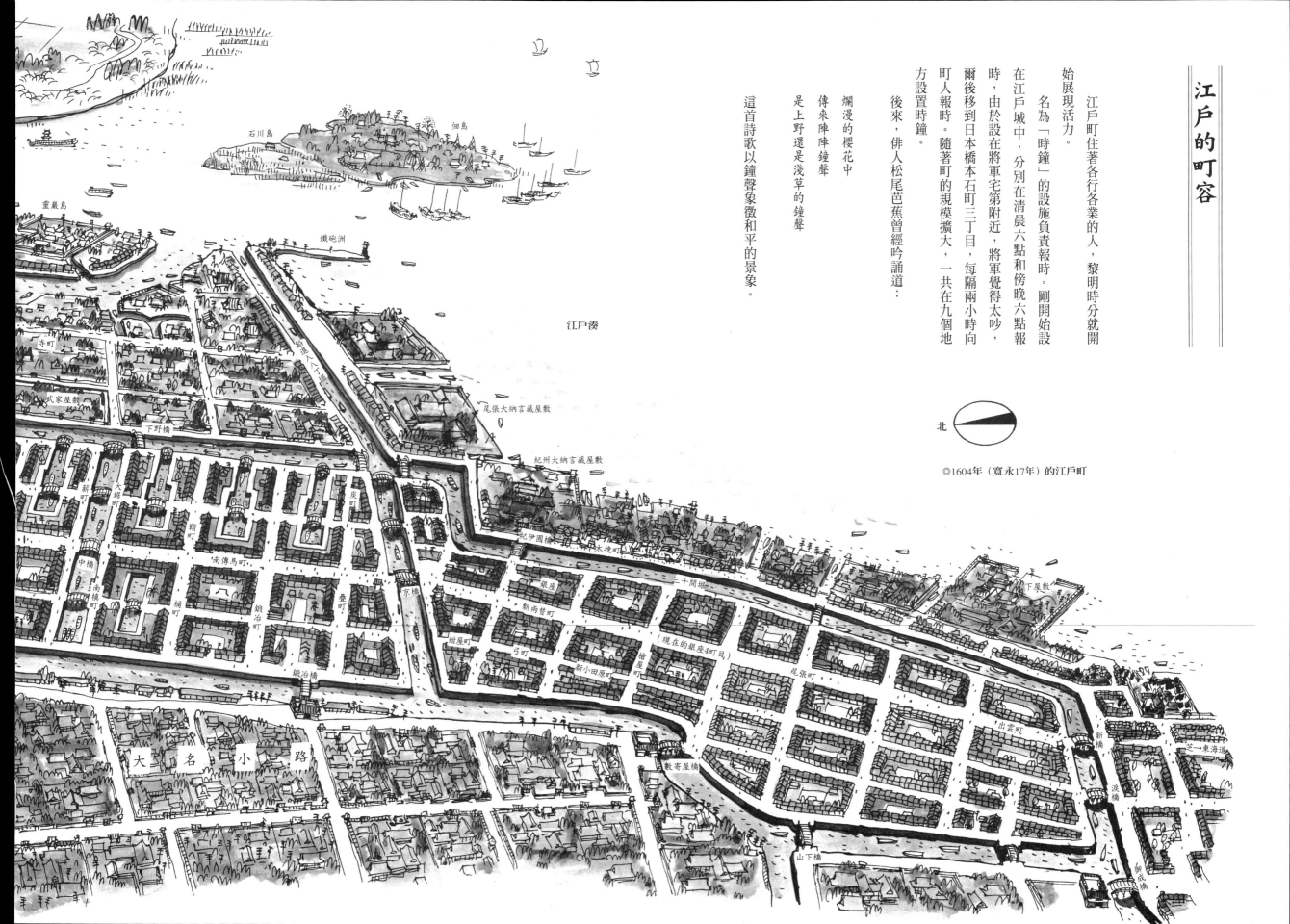

江戶的町容

©1604年（寬永17年）的江戶町

江戶町住著各行各業的人，黎明時分就開始展現活力。

名為「時鐘」的設施負責報時。剛開始設在江戶城中，分別在清晨六點和傍晚六點報時，由於設在將軍宅第附近，將軍覺得太吵，爾後移到日本橋本石町三丁目，每隔兩小時向町人報時。隨著町的規模擴大，一共在九個地方設置時鐘。

後來，俳人松尾芭蕉曾經吟誦道：

爛漫的櫻花中
傳來陣陣鐘聲
是上野還是淺草的鐘聲

這首詩歌以鐘聲象徵和平的景象。

北

石川島　佃島
靈巖島
鐵砲洲
江戶湊
寺町
武家屋敷
下野橋
紺屋八丁堀
尾張大納言藏屋敷
紀州大納言藏屋敷
新鍋
大鍋
鞘町
中橋
南傳馬町
南橫町
桶町
疊町
炭町
京橋
鍛冶町
鍛冶橋
紀伊國橋
木挽町
銀座
新兩替町
紺屋町
弓町
新小田原町
檜屋町
三十間堀
（現在的銀座4町目）
尾張町
出雲町
下屋敷
新橋
芝→東海道
大名小路
數寄屋橋
山下橋
渡橋
御成橋

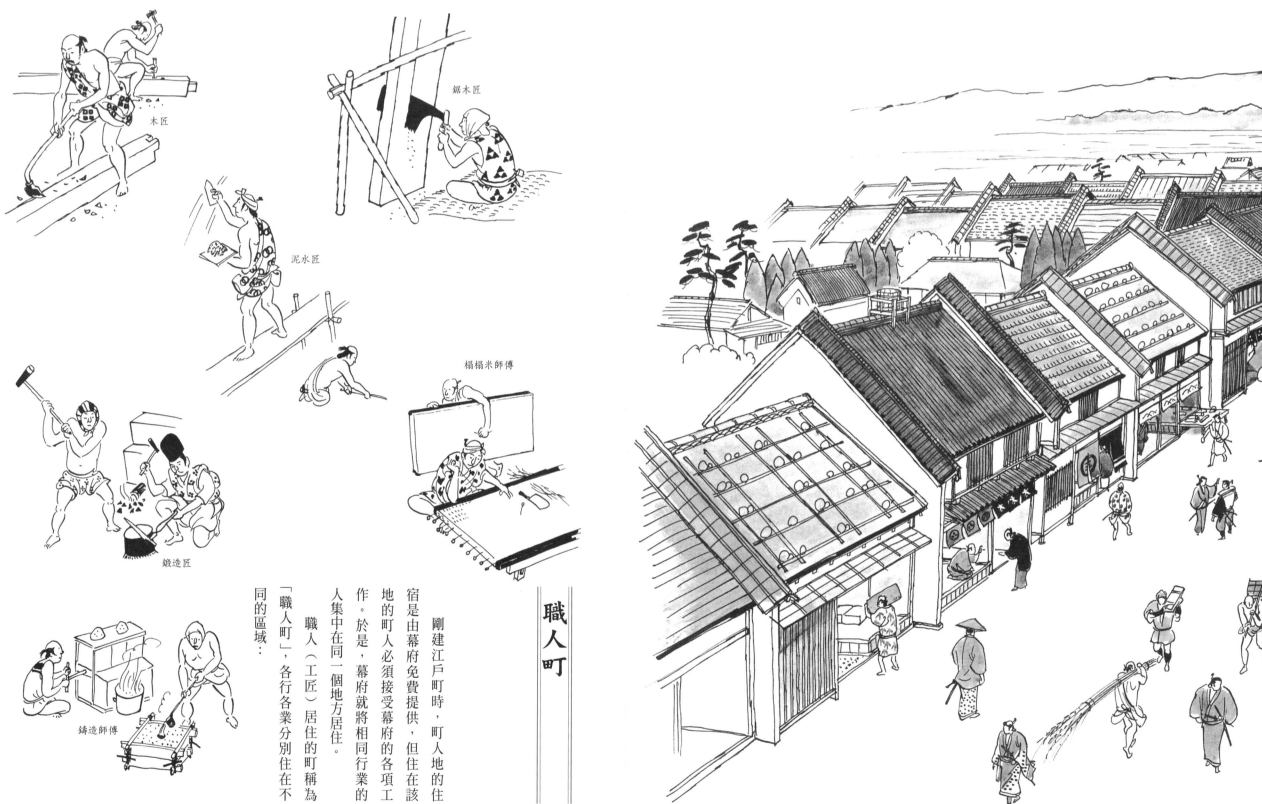

木匠

鋸木匠

泥水匠

鍛造匠

榻榻米師傅

鑄造師傅

職人町

剛建江戶町時，町人地的住宿是由幕府免費提供，但住在該地的町人必須接受幕府的各項工作。於是，幕府就將相同行業的人集中在同一個地方居住。

職人（工匠）居住的町稱為「職人町」，各行各業分別住在不同的區域：

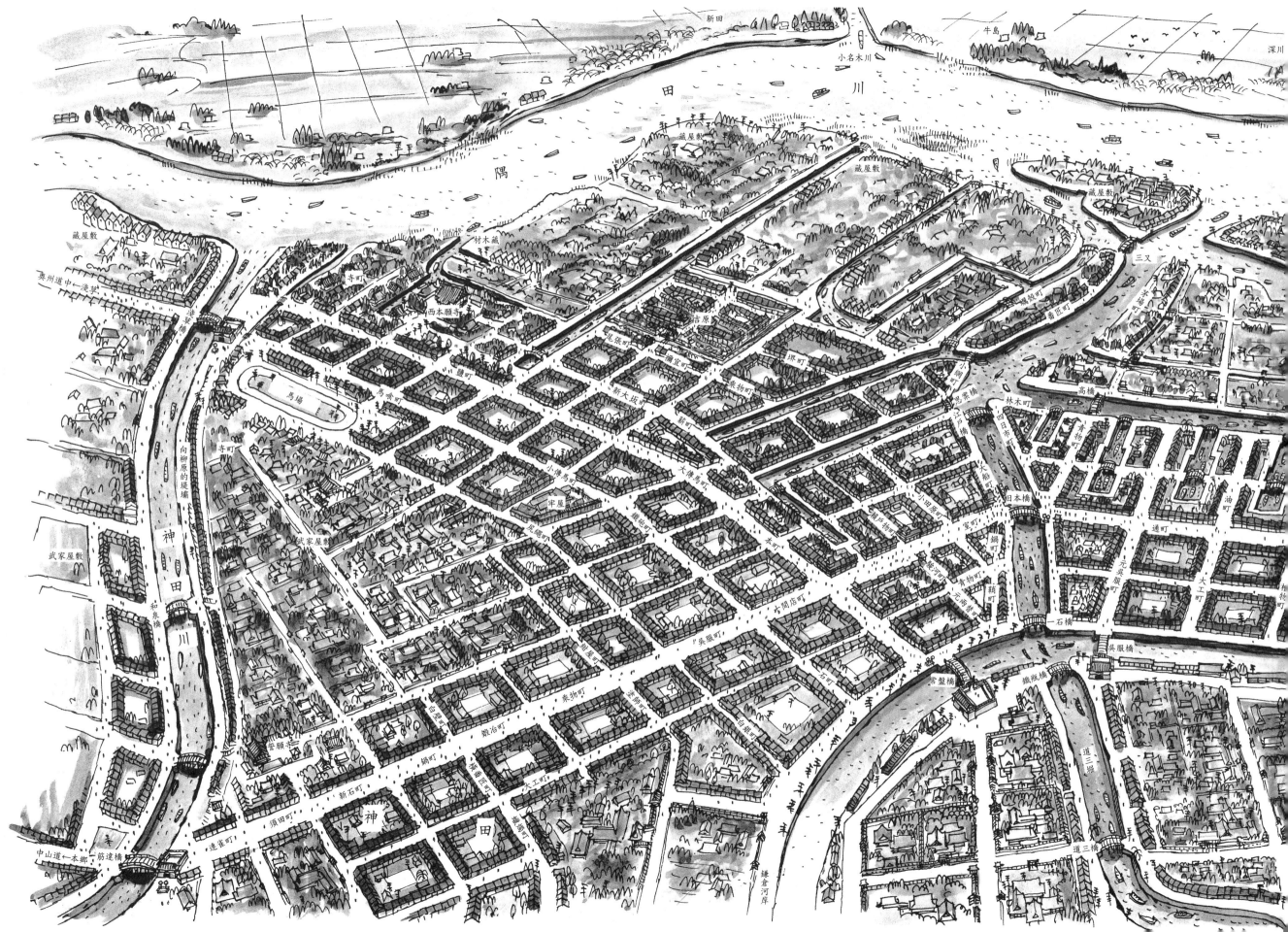

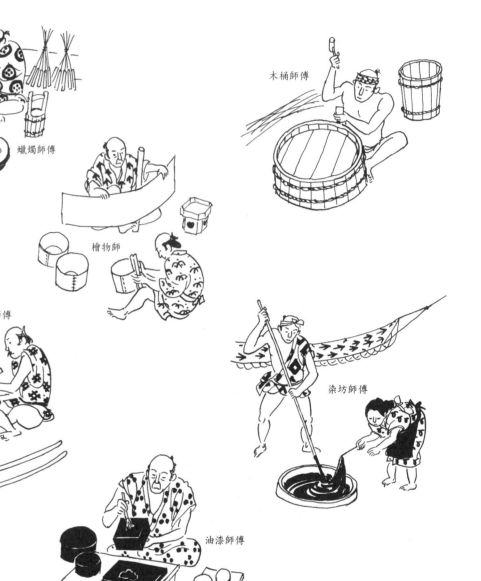

木戶、自身番屋、高札場

根據的字形擴大的護城河所形成的江戶町，每一町設有一道木門，稱為「木戶」。木戶位在町的邊界，旁邊還有「木戶番屋」崗亭，在崗亭內值班的人稱為「番太郎」。白天，中央的木門敞開，可自由通行；晚上十點關門，維持町內的治安。

江戶市中大興土木，人心浮動，經常發生爭吵和試刀殺人（當時武士為了試刀劍銳鈍或武藝，常在夜晚出奇不意地殺人──譯註），令幕府疲於奔命。

西元一六二八年（寬永五年），在武家地設置「辻番所」崗哨，町人地也設置「自身番屋」

染坊師傅──神田紺屋町、南紺屋町、西紺屋町、北紺屋町

木匠──元大工町、南大工町、神田橫大工（番匠）町、豎大工町

鍛造匠──神田鍛冶町、櫻田鍛冶町

泥水匠──神田白壁町

鋸木匠──大鋸町

榻榻米師傅──疊町

鑄造師傅──神田鍋町

木桶師傅──桶町

檜物師──檜物町（用檜木製作容器的師傅──譯註）

武器師傅──鐵砲町

製鞘師傅──南鞘町

在職人町，不同行業各有一名首領，聽從幕府的命令，再把工作分配給手下工匠。技術特別優異的工匠稱為「御用達職人」，很受重視，允許像武士一樣隨身帶刀。

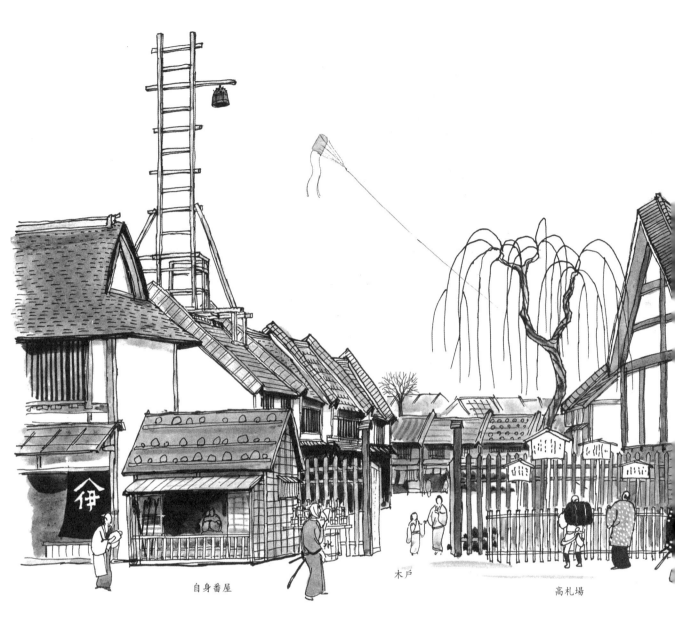

自身番屋 木戶 高札場

市内已設置了數十個。場設在日本橋南側腳下，不久，道，使人一目了然。最早的高札譯註）。高札通常設在熱鬧的街接公佈在「高札」（佈告欄之意──町名主傳達給五人組，但也會直令由上而下經町奉行、町年寄、組」的鄰里組織。幕府的各種命在町內，由戶長組成「五人觀火的望樓，負責火警通報。所，負責守衛町內。附近還興建吏負責崗哨，比較像是警察派出然和木戶番屋相似，卻是由町官每町會在木門旁設自身番屋。雖（自治崗哨之意──譯註）。原則上，

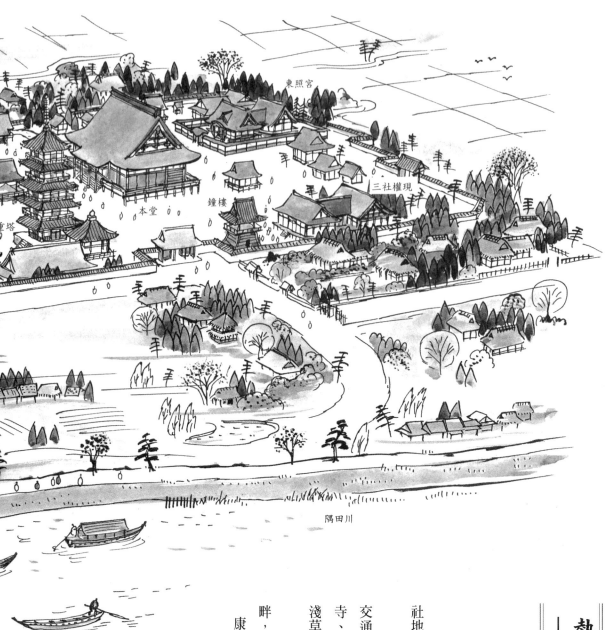

東照宮

三社權現

本堂　鐘樓

重塔

隅田川

熱鬧的寺社地
——淺草寺

隨著町人地逐漸繁榮昌盛，寺社地也漸漸熱鬧起來。

寺社地設置在沿著外護城河的交通要道，其中，以東海道的增上寺、中山道的寬永寺和奧州道中的淺草寺最有名。

古代，淺草寺就設在隅田川畔，是江戶最古老的寺廟。德川家康進入江戶後，就把這所歷史悠久的天台宗寺廟作為德川家的祈願所。

西元一五九四年（文祿三年），當奧州道中的千住大橋架在隅田川上游的荒川之後，淺草寺門前遂成為奧州道中的入口，突

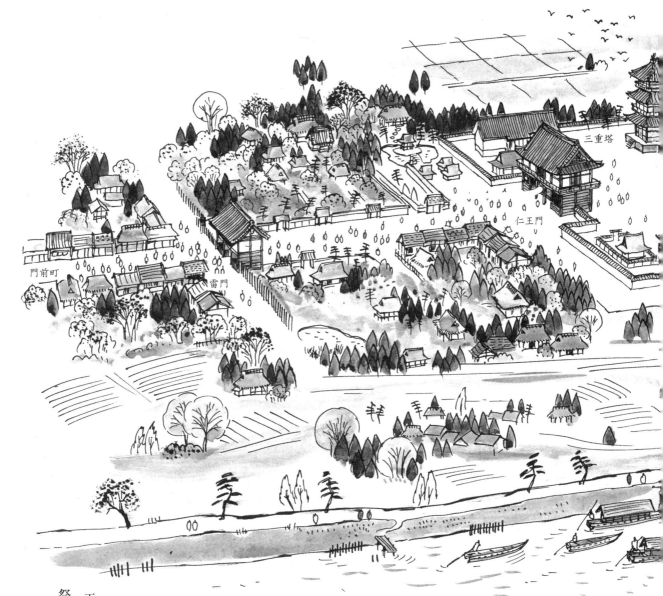

門前町

雷門

仁王門

三重塔

然熱鬧起來。

這一代屬於低窪地區，居民飽受荒川洪水氾濫之苦。於是西元一六二一年（元和七年），幕府在淺草寺的東北方修築堤防。當時動員了日本各地的大名參與，因此稱為「日本堤」。

修建日本堤後，淺草寺成為一個安全的地方，江戶人紛紛來此造訪，在隅田川上遊船玩樂。來到門前町，走過雷門、仁王門，進入淺草寺後，左側是三重塔，右側是五重塔，正面是前方設有舞台的本殿（本堂）。在此參拜觀音後，再進入左側後方的東照宮，祭拜德川家康的英靈。右側後方是祭祀三社樣（淺草寺的三位創建者——譯註）的神宮。三月十七、十八日兩天所舉行的廟會，和山王祭、神田祭並列江戶三大祭。

83

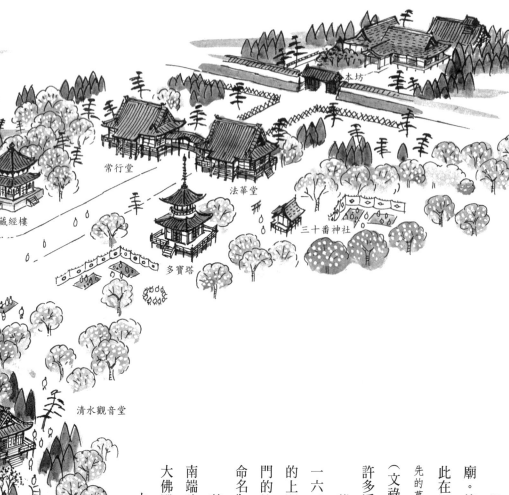

藏經樓

常行堂

法華堂

多寶塔

三十番神社

清水觀音堂

本坊

上野寬永寺

繼淺草寺之後，淨土宗的增上寺也是歷史悠久的寺廟。德川家的故鄉就在淨土宗昌盛的三河（愛知縣），因此在江戶時會到增上寺祭拜祖先，視之為菩提寺（安置祖先的墓、舉行葬禮和法事的寺廟——譯註）。西元一五九二年（文祿元年），將小田原的誓願寺移至神田，在江戶建造許多淨土宗的寺廟。

幕府也很重視天台宗的寺廟。除了淺草寺以外，在一六二四年（寬永元年），選擇位於江戶城鬼門（東北方）的上野，建造天台宗的大寺。模仿京都建平安京，在鬼門的比叡山建造延曆寺，江戶則取東方的比叡山之意，命名為「東叡山寬永寺」。

整座上野山都屬於寬永寺。寺廟在面向江戶市中的南端建造仁王門。仁王門的左側，排列著奈良和京都的大佛殿，安置大佛座像；仁王門的右側，模仿京都的清水寺，建造清水觀音堂。沿著中央的參拜道北進，走到盡頭可看到「大石燈籠」。左側後方是設有五重塔的東照宮。沿著參拜道繼續向北，右側有多寶塔，左側是鐘樓、藏經樓，正面

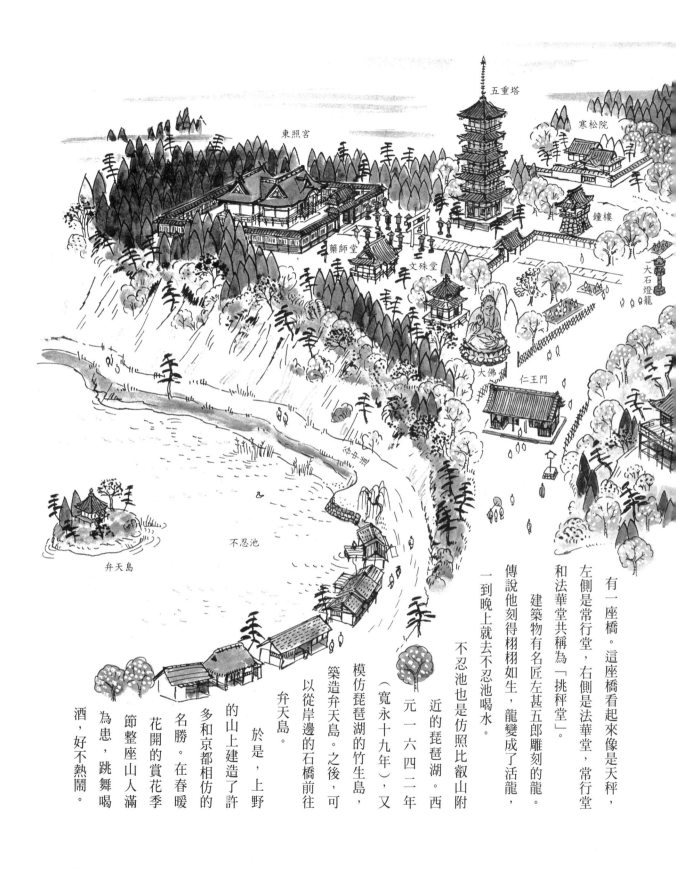

東照宮

五重塔

寒松院

鐘樓

大石燈籠

藥師堂

文殊堂

大佛

仁王門

弁天島

不忍池

有一座橋。這座橋看起來像是天秤，左側是常行堂，右側是法華堂，常行堂和法華堂共稱為「挑秤堂」。建築物有名匠左甚五郎雕刻的龍。傳說他刻得栩栩如生，龍變成了活龍，一到晚上就去不忍池喝水。

不忍池也是仿照比叡山附近的琵琶湖。西元一六四二年（寬永十九年），又模仿琵琶湖的竹生島，築造弁天島。之後，可以從岸邊的石橋前往弁天島。

於是，上野的山上建造了許多和京都相仿的名勝。在春暖花開的賞花季節整座山人滿為患，跳舞喝酒，好不熱鬧。

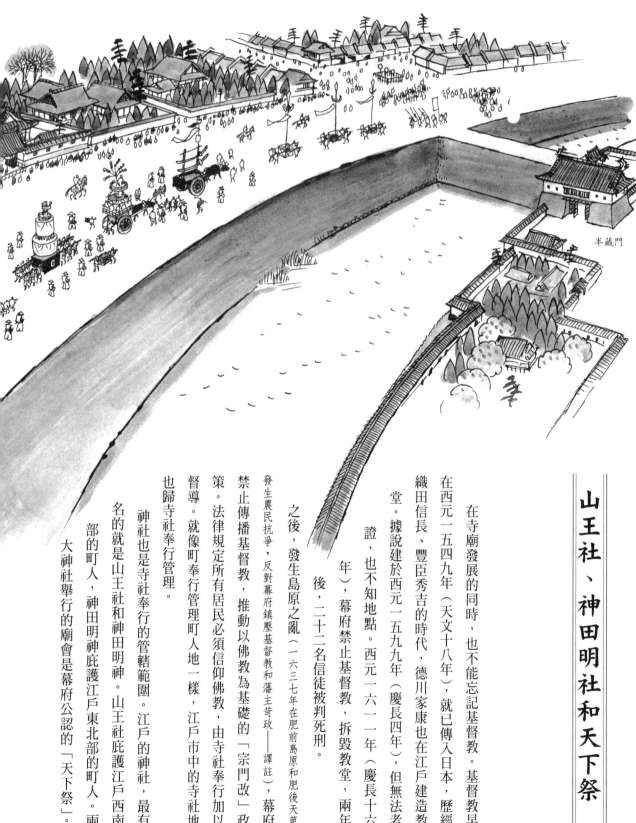

半藏門

山王社、神田明社和天下祭

在寺廟發展的同時，也不能忘記基督教。基督教早在西元一五四九年（天文十八年），就已傳入日本，歷經織田信長、豐臣秀吉的時代，德川家康也在江戶建造教堂。據說建於西元一五九九年（慶長四年），但無法考證，也不知地點。西元一六一一年（慶長十六年），幕府禁止基督教，拆毀教堂，兩年後，二十二名信徒被判死刑。

之後，發生島原之亂（一六三七年在肥前島原和肥後天草發生農民抗爭，反對幕府鎮壓基督教和藩主苛政——譯註），幕府禁止傳播基督教，推動以佛教為基礎的「宗門改」政策。法律規定所有居民必須信仰佛教，由寺社奉行加以督導。就像町奉行管理町人地一樣，江戶市中的寺社地也歸寺社奉行管理。

神社也是寺社奉行的管轄範圍。江戶的神社，最有名的就是山王社和神田明神。山王社庇護江戶西南部的町人，神田明神庇護江戶東北部的町人。兩大神社舉行的廟會是幕府公認的「天下祭」。

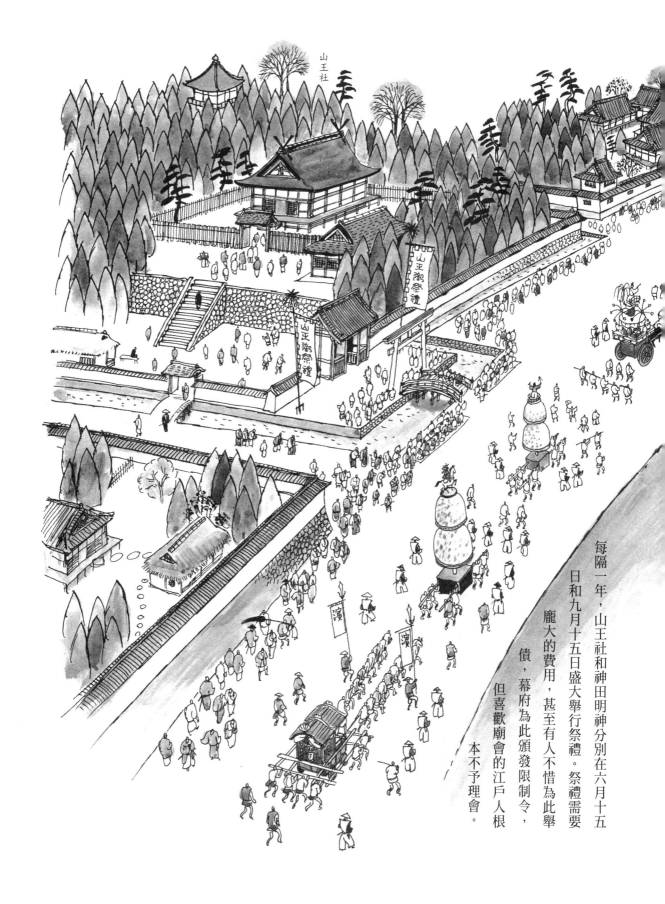

山王社

每隔一年，山王社和神田明神分別在六月十五日和九月十五日盛大舉行祭禮。祭禮需要龐大的費用，甚至有人不惜為此舉債，幕府為此頒發限制令，但喜歡廟會的江戶人根本不予理會。

京町一丁目

江戶町一丁目

錢湯和遊廓

德川家康入國五十年後，江戶町仍處處大興土木。舉目所見皆是做粗工的壯丁，很少看到女人，是個很特異的都市。一般都市的男女人口幾乎相同，但當時的江戶，女人還不到男人的一半。

那時候的江戶，是一個塵土飛揚、煞風景的地方。於是，付錢洗澡的生意開始興隆，稱為「錢湯」。在江戶町興建不久的西元一五九一年（天正十九年）夏天，一個名叫伊勢與一的人，在錢瓶橋下開了一間錢湯。

到了西元一六三〇年（寬永七年），每個町都有一間錢湯，有湯女為男人洗澡、搓背。

當時，「遊廓」（妓院——譯註）比公共浴室更加熱鬧。鶯鶯燕燕和男人在遊廓內尋歡

88

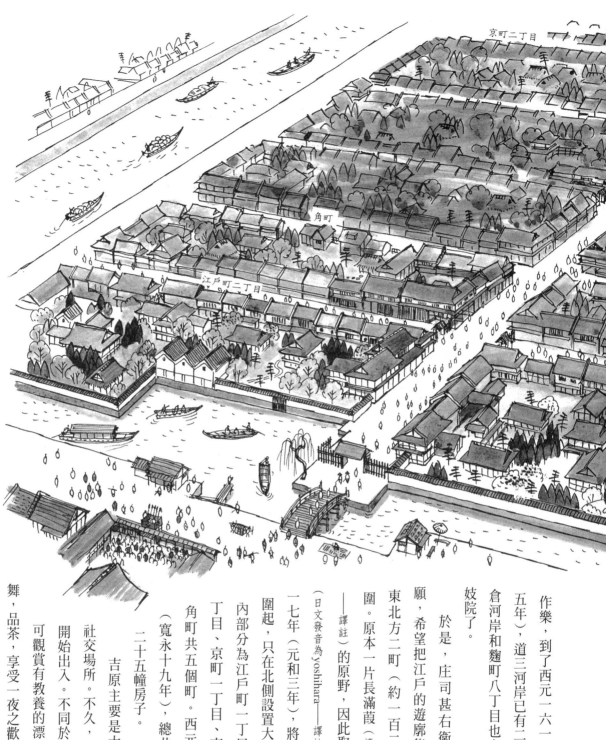

京町二丁目

角町

江戶町二丁目

作樂，到了西元一六一〇年（慶長十五年），道三河岸已有二十家妓院，鐮倉河岸和麴町八丁目也有十四、五家妓院了。

於是，庄司甚右衛門向幕府請願，希望把江戶的遊廓集中在日本橋東北方二町（約一百二十公尺）周圍。原本一片長滿葭（讀yoshi，即蘆葦——譯註）的原野，因此取名為「吉原」（日文發音為yoshihara——譯註）。西元一六一七年（元和三年），將該地四周挖河圍起，只在北側設置大門通往市區。

內部分為江戶町一丁目、江戶町二丁目、京町一丁目、京町二丁目和角町共五個町。西元一六四二年（寬永十九年），總共建造了一百二十五幢房子。

吉原主要是大名和武士的社交場所。不久，有錢的町人也開始出入。不同於錢湯，在這裡可觀賞有教養的漂亮藝妓載歌載舞，品茶，享受一夜之歡。

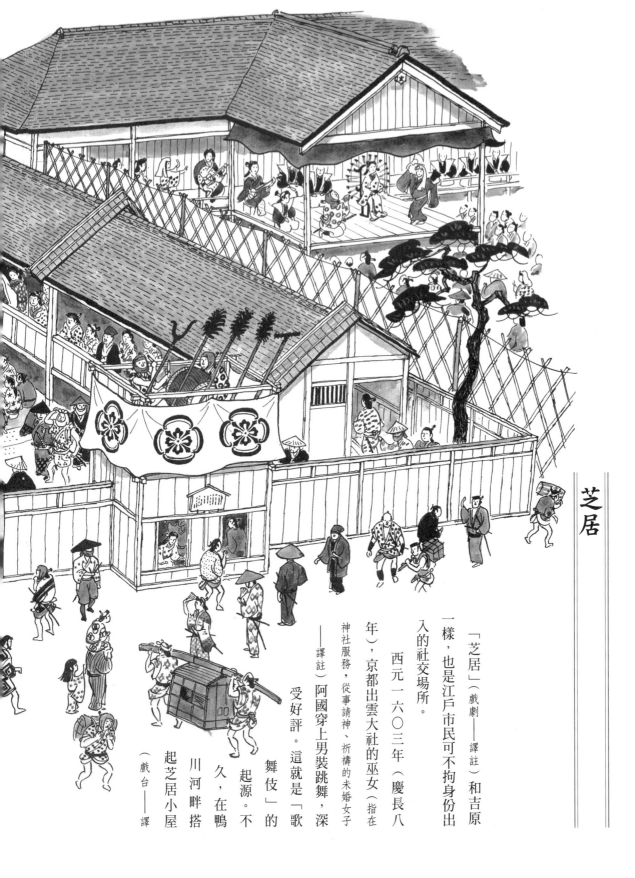

芝居

「芝居」（戲劇——譯註）和吉原一樣，也是江戶市民可不拘身份出入的社交場所。

西元一六○三年（慶長八年），京都出雲大社的巫女（指在神社服務，從事請神、祈禱的未婚女子——譯註）阿國穿上男裝跳舞，深受好評。這就是「歌舞伎」的起源。不久，在鴨川河畔搭起芝居小屋（戲台——譯

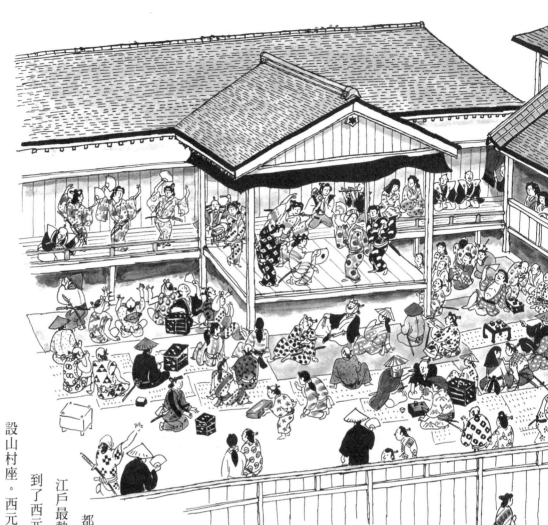

註），開始演出，立刻廣
受歡迎。歌舞伎的舞蹈也傳
到了江戶，令武士和町人為之瘋
狂。

西元一六二四年（寬永元
年），江戶在日本橋和京橋之間的
中橋海岸旁，搭建芝居小屋。雖有
馬戲團表演和人形芝居（使用人偶表演
的戲曲──譯註），但中村勘三郎的中村
座在江戶中引起廣泛討論，之後，江
戶的歌舞伎就十分盛行。西元一六三
二年（寬永九年），中村座搬遷至吉
原的北鄰禰宜町。

西元一六三四年（寬永十一
年），村山又三郎的村三座（之後的市
村座），設在吉原的西鄰堺町。這裡有
都傳內的都座，又有禰宜町的芝居，成為
江戶最熱鬧的場所。

到了西元一六四二年（寬永十九年），木挽町開
設山村座。西元一六六○年（萬治三年），又開設森田
座。堺町的中村座、市村座和木挽町的山村座、森田
座，成為「江戶四座」，在全國打響了名號。

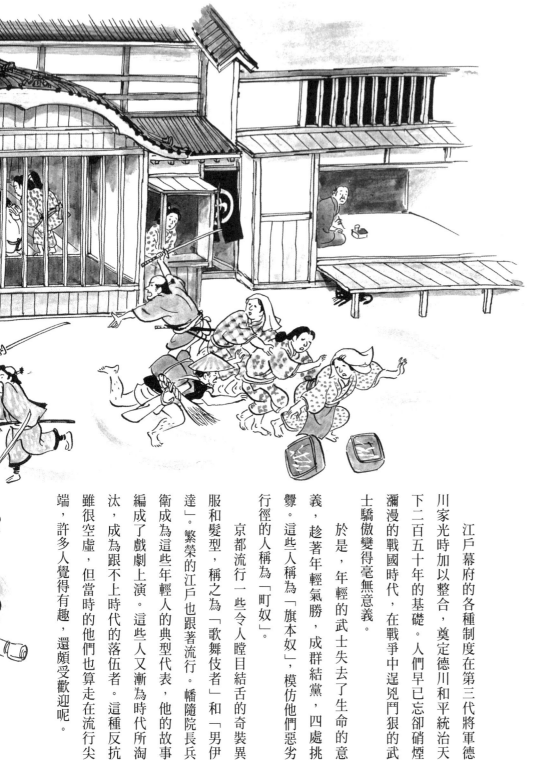

歌舞伎者

江戶幕府的各種制度在第三代將軍德川家光時加以整合，奠定德川和平統治天下二百五十年的基礎。人們早已忘卻硝煙瀰漫的戰國時代，在戰爭中逞凶鬥狠的武士驕傲變得毫無意義。

於是，年輕的武士失去了生命的意義，趁著年輕氣勝，成群結黨，四處挑釁。這些人稱為「旗本奴」，模仿他們惡劣行徑的人稱為「町奴」。

京都流行一些令人瞠目結舌的奇裝異服和髮型，稱之為「歌舞伎者」和「男伊達」。繁榮的江戶也跟著流行。幡隨院長兵衛成為這些年輕人的典型代表，他的故事編成了戲劇上演。這些人又漸為時代所淘汰，成為跟不上時代的落伍者。這種反抗雖很空虛，但當時的他們也算走在流行尖端，許多人覺得有趣，還頗受歡迎呢。

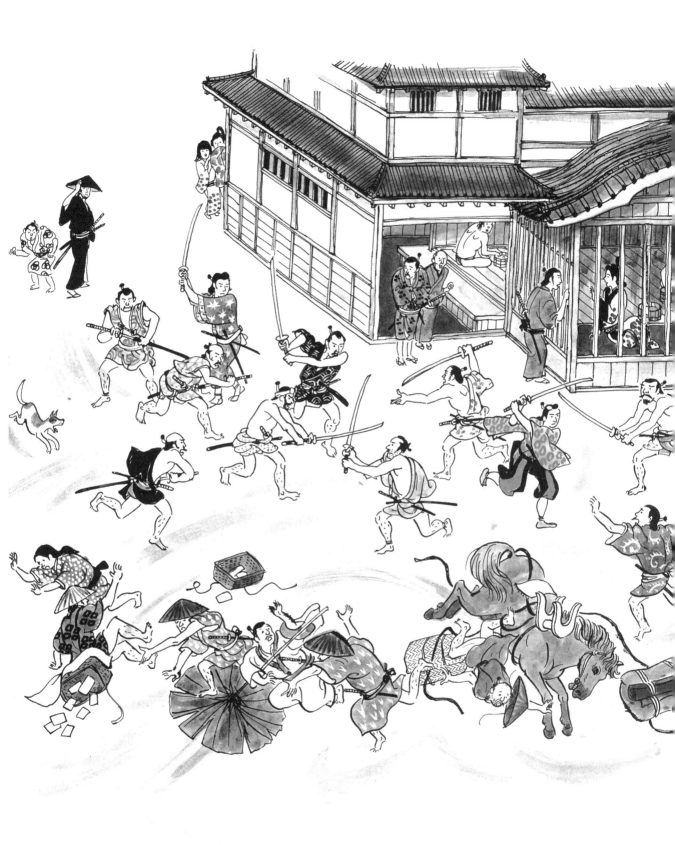

明曆大火

西元一六四四年（正保元年），江戶市區的面積已達到四十四平方公里，成為日本第一大都市。第二名的京都只有二十一平方公里。曾幾何時，江戶已超越自古即為文化中心的京都，成長為相當於兩個京都的大型都市。可以無限發展的の字形都市計畫終於發揮威力。江戶市民個個高枕無憂，無不認為和平、豐衣足食的時代會永久持續。

西元一六五一年（慶安四年）四月，將軍德川家光以四十八歲壯年暴斃。之後，江戶始終籠罩著一股不安的氣息。始自由井正雪之亂，各種暴亂一一出現。江戶町內甚至有人故意趁著有風的日子放火。

西元一六五七年（明曆三年），元旦後第二天，各地頻繁發生火災。江戶市民整天聽到報知火警的半鐘聲（半鐘為小型吊鐘，掛在火警望樓，一有火警就會敲響鐘聲——譯註），連日渡過不眠之夜。

正月十八日，一大清早，西北風就呼呼地吹，整個江戶町滿是風沙。在強風中，下午二時左右，本鄉丸山本妙寺發生火災，大火立竄上天空，向湯島、神田方向蔓延。火舌吞噬了房舍，江戶市民陷入一片混亂。路上擠滿了帶著細軟逃命的民眾，甚至有人遭貨車輾斃。

火勢很快延燒到日本橋一帶，八丁堀、靈嚴島、鐵砲洲和佃島也相繼淪陷，甚至越過隅田川，燒到深川、牛島、新田。江戶下町立刻化為一片焦土，淺草門和靈嚴島上死傷無數。到了翌日凌晨兩點，火勢才終於受到控制。

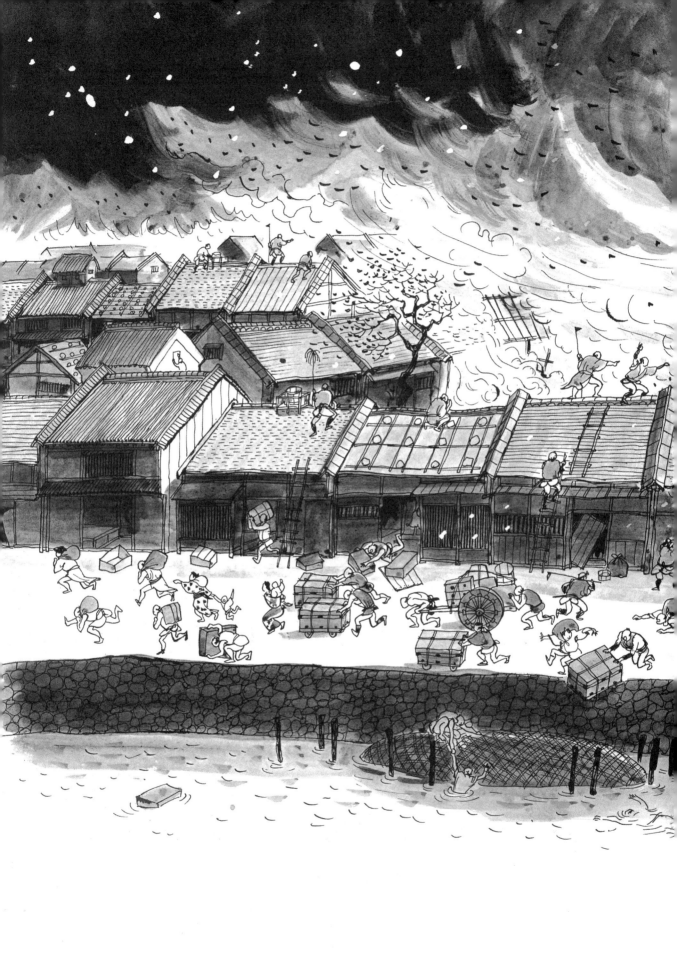

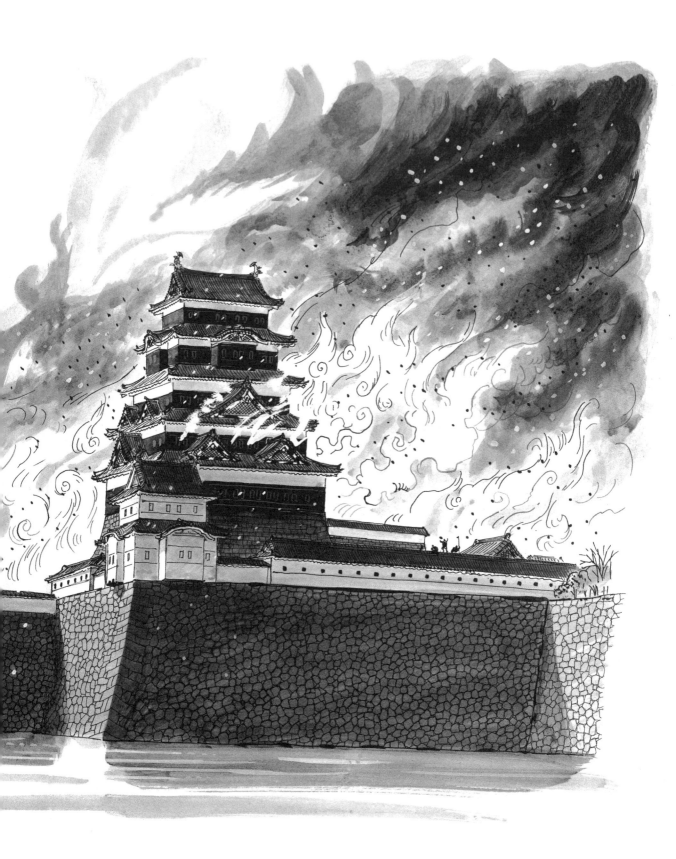

天守起火

惡夢般的一晚終於度過，到了十九日早晨，這天風勢也很大，上午十點左右，在小石川傳通院正門下的與力屋敷（宅第），又開始竄出火苗。

強風助長，火勢迅速蔓延，延燒到附近的水戶家下屋敷，在薄木片屋頂的助燃下，火勢進逼到竹橋門、牛込門、田安門的外護城河。

大火終於燒進江戶城北丸，幕府重臣的宅第迅速化為一片火海，祝融更肆虐金鯱閃亮的五層樓大天守。這時，空中刮起龍捲風。天守外部塗了黑灰漿，採用絕對不會燃燒設計的耐火建材，但這意外的龍捲風把窗戶紛紛打開，火舌一下就竄入窗戶，延燒到天守內部。更可怕的是，附近的彈藥庫也發生爆炸。

巨大的火柱直衝上天，本丸、二丸、三丸的豪華建築皆付之一炬，將軍德川家綱費盡九牛二虎之力才逃到西丸避難。下午一點，民眾甚至不知將軍死活，城內陷入一片恐慌。

猛烈大火進一步延燒到大名小路。大名宅第屋頂瓦

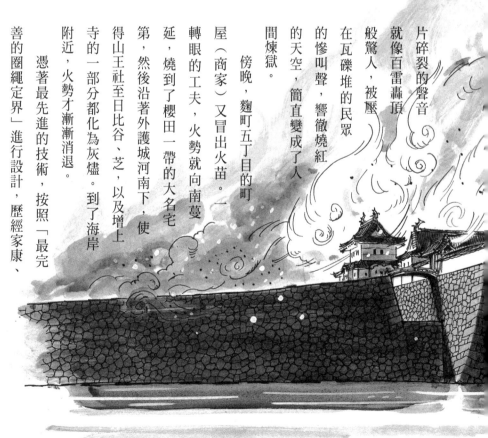

片碎裂的聲音就像百雷轟頂般驚人，被壓在瓦礫堆的民眾的慘叫聲，響徹燒紅的天空，簡直變成了人間煉獄。

傍晚，麴町五丁目的町屋（商家）又冒出火苗。一轉眼的工夫，火勢就向南蔓延，燒到了櫻田一帶的大名宅第，然後沿著外護城河南下，使得山王社至日比谷、芝，以及增上寺的一部分都化為灰燼。到了海岸附近，火勢才漸漸消退。

憑著最先進的技術，按照「最完善的圈繩定界」進行設計，歷經家康、秀忠、家光三代，耗費五十年光陰才建造完成的江戶城，在短短兩天之內就化為灰燼。五萬，甚至十萬人的亡靈，在無情北風呼嘯的寒風中徘徊。

這場俗稱為「振袖火事」的明曆大火，將繁榮的江戶町燒成一片荒蕪的鬼域。

一、今昔的地理比較

重新整理前面所介紹的江戶町建設，可將之歸為四個建設過程。

· 第一次建設期：從德川家康入江戶的西元一五九〇年（天正十八年）到一六〇二年（慶長七年）。德川家管轄關東地區，建立城下町的時代。

· 第二次建設期：德川家康成為征夷大將軍的西元一六〇三年（慶長八年）至去世的一六一六年（元和二年）。家康、秀忠建設幕府首

內藤 昌

都的時期。

· 第三次建設期：西元一六一七年（元和三年）至德川秀忠去世的一六三二年（寬永九年）。秀忠、家光建設幕府首都的時期。

· 第四次建設期：西元一六三三年（寬永十年）至家光去世的一六五一年（慶安四年）。家光建設幕府首都的時期。

太田道灌

這四次的變化可從「慶長七年江戶圖」（「別本慶長江戶圖」）了解第一次建設，從「慶長十三年江戶圖」（「慶長年間江戶圖」）了解第二次建設期，從「寬永九年江戶圖」（「『武州豐嶋郡江戶庄圖」）了解第三次建設期，從「正保元年間江戶圖」（「正保元年江戶繪圖」）了解第四次建設期。

現代的地圖上，前後扉頁的四張圖即分別復原了這四張圖。由此可以比較今昔的地理。

二、城和城下町的圈繩定界（都市計畫）

城和城下町是指名為「廓」的城寨和護城河包圍的部分。城所在的部分通常稱為「內廓」，外側包括城下町整體稱為「外廓」。

自古以來就稱外廓為「總

構」，但在江戶時代，幾乎沒有建造像樣的外廓，因此提到「城」時，通常只指內廓部分。

內廓部分由本丸、二丸和三丸構成。

「丸」也稱為「曲輪」，在「城」還是山城的鎌倉時代，必須將山頂鏟平才能建廓，四周都變圓了，因此稱為「丸」。

本丸是城中最重要的地方，城主居住在其中，也是治理國家大事、運籌帷幄的中心。城中還有附屬本丸的二丸，城主的兒女近親居住在此。三丸是重臣生活起居的地方，有時候也會設置糧倉和武器彈藥庫。

在城的設計上，本丸、二丸和三丸的組合十分重要。自古以來有許多不同的組合方式，但基本上有以下四種方式。

· 梯廓式：從三丸的大手正門向二丸、本丸前進，必須走階梯，愈往裡面愈高。這是山城或小丘上的平山城經常使用的設計，熊本城就屬於這種設計。

· 環廓式：以本丸為中心，二丸和三丸環狀圍在外側。常見於平城和建在平地上的平城，大坂城就屬於這種設計。

· 連廓式：從大手正門到三丸、二丸和本丸呈現一直線的結構。平山城也有這種設計，但以平城採用這種設計較普遍。諏訪高島城就屬於這種型式。

· 渦廓式：從三丸開始，二丸和

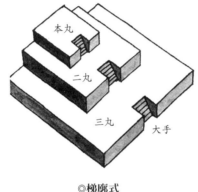

◎環廓式

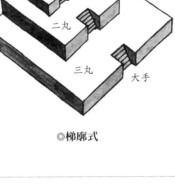

◎梯廓式

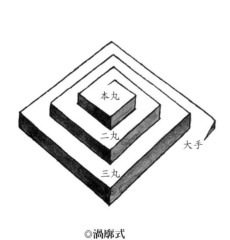

◎渦廓式

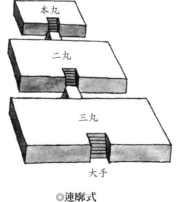

◎連廓式

本丸皆以渦卷方式向內繞。平城也有這種設計，常見於平山城。江戶城和姬路城都屬於這種型式。

以上四種是基本型，實際的城廓設計經常會結合其中兩種，甚至三種型式。

在大城廓中，除了以上的本丸、二丸和三丸以外，還設置了山里丸（城主別墅所在地，為了賞月通常設在本丸的北側至東側）和西丸（位在本丸西側，城主隱居時的宅第）。

三、石牆的型式

城中最有「城」的味道的，就是石牆。自從織田信長建造安土城後，大名紛紛在築城工程上大顯神通，加藤清正等人的家臣，有許多都是砌造石牆的專家（穴太）。石牆所使用的石材都是火山岩系的安山岩、石英斑岩，深成岩系的花崗岩，以及變成岩系的片麻岩等。偶爾也用大理石（熊本縣八代城）和綠泥片岩（和歌山城）。

從採石場運來的石頭，通常按以下三種方式堆疊。

・**野面堆疊**：自然石塊完全不加工，直接堆起，是最古老的方法。古代和中世紀的石牆都採用這種方式。從外觀來看，石頭之間的縫隙很大，似乎很容易倒塌，但雨水會流出來，不會積在石牆內，反而很堅固。

・**敲入堆疊**：將自然的石塊堆疊後，只將石牆表面的部分夯平，然後將小石頭敲進石塊的縫隙中。織田信長在安土築城後，這種方法十分普及，桃山時代的城牆都採用這種方法。

・**切割堆疊**：將切割成長、寬、高為二：二：一的長方體石塊堆疊的方法。石塊之間幾乎沒有縫隙。石牆表面好像畫了很多線，稱為「目地」（接縫）。當橫向目地很整齊時，就稱為「布積」。江戶初

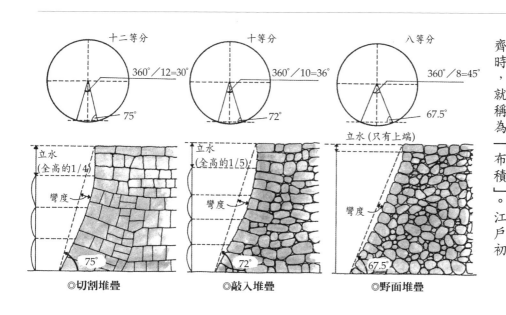

十二等分　360°／12＝30°　75°

十等分　360°／10＝36°　72°

八等分　360°／8＝45°　67.5°

立水（只有上端）

立水（全高的1/4）　彎度　75°　◎切割堆疊

立水（全高的1/5）　彎度　72°　◎敲入堆疊

彎度　67.5°　◎野面堆疊

期，「布積」的方法很發達，江戶城基本上即使用這種方法。有些目地會呈六角形，稱為「龜甲積」，江戶中期會刻意使用這種方法。

無論是野面堆疊、敲入堆疊還是切割堆疊，石牆轉角處都要用切割成長、寬、高為三：二：一的長方體石塊堆起。這種方法有點像是把中國發明的算籌堆在一起，因此稱為「算木積」。

三種堆疊方法的石牆斜度不同。野面堆疊的坡度是將圓形八等分後三角形底角的六十七·五度，敲入堆疊為十等分後的七十二度，切割堆疊為十二等分後的七十五度。必須注意的是，石牆下方至中央會有一個彎度，使上方與上端保持垂直，這稱為「立水」（與水平方向保持垂直）。堆疊方法不同時，立水部分對整體的比例也不同，從側面來看，和寺廟屋頂的勾配（斜度）很相似，因此稱為「寺勾配」。

隨著堆放石塊技術的發展，石牆上端比下端更為突出。從側面來看，很像宮殿的屋頂斜度，因此稱為「宮勾配」；又像是張開的扇子，因此也稱為「扇勾配」。

參考文獻

◆貝塚爽平著《東京の自然史》 紀伊國屋書店 一九六四年
◆藏田延男著《東京の地下水》 實業公報社 一九六二年
◆菊地山哉著《五百年前の東京》 東京史談會 一九五六年
◆都政史料館編《江戶の發達》 東京都 一九五六年
◆野村兼太郎著《江戶》 文堂 一九五八年 至
◆千代田區役所編《千代田區史》 一九六〇年 千代田區
◆村井益男著《江戶城》 一九六四年 中央公論社
◆內藤昌著《江戶と江戶城》 一九六六年

◆西山松之助編《江戶町人の研究①》 一九七二年 吉川弘文館
◆西山松之助、芳賀登編《江戶三百年①》 一九七五年 講談社
◆水江漣子著《江戶市中形成史の研究》 一九七七年 弘文堂
◆諏訪春雄、內藤昌著《江戶圖屏風》 一九七二年 每日新聞社
◆鈴木理生著《江戶の川・東京の川》 一九七八年 日本放送出版協會
◆松崎利雄著《江戶時代の測量術》 一九七九年 總合科學出版
◆武田通治著《測量——古代至現代》 一九七九年 古今書院
◆堀越正雄著《日本の上水》 一九七〇年 新人物往來社
◆堀越正雄著《井戶と水道の話》 一九八一年 論創社
◆黑木喬著《明曆の大火》 一九七七年 講談社
◆平井聖、河東義之著《日本の城》 一九六九年 金園社
◆伊藤ていじ著《城——築城の技法と歷史》 一九七三年 讀賣新聞社
◆藤岡通夫著《日本の城》（改訂增補版） 一九八〇年 至文堂
◆內藤昌著《城の日本史》 一九七九年 日本放送出版協會

·還有適合中、小學生閱讀的——
◆內藤昌著《城なんでも入門》 一九八〇年 小學館

鹿島出版會

在著手畫這本書時，我內心的確備感不安。暫且不談小村莊或小部落，廣大的一國之都的形成，是否可以用繪畫方式來表達？我十分了解內藤大師的構想，也被他的文章所吸引，又獲得責任編輯平山禮子女士的大力協助和鼓勵，雖然明知道畫起來並非易事，但想要用充滿趣味的方式畫這本書的意願愈來愈強烈。

參考古代的繪畫、屏風繪和相關紀錄，以綜合的、多方位的插圖加以表達，就像在翻譯古文一樣，不僅困難，還有相當程度的冒

險。但另一方面，正因為至今為止從來沒有人著手這份工作，由我的雙手創造一個全新的認識角度，對插畫家而言是極富魅力的大挑戰。

雖然至今仍然無從得知《江戶圖屏風》的原創者，但其廣大而細膩的描寫，實在令我深感欽佩。

我在東京的下町長大，對江戶町有一份關心和執著，但在實際進行這項工作時，才知道自己的才疏學淺。在登上東京鐵塔，漫步在皇居本丸公園和上野山內，在古地圖中徘徊，熟悉屏風畫的每一個人物之後，覺得自己對江戶有了全新

穗積和夫

的認識。這份新鮮的感動也成為我投入這份工作的巨大原動力。我衷心感謝這份機緣。

內藤昌

摩天大樓林立的東京，聚集了現代科學技術的精髓，充分展現其繁榮。為了追求人類的幸福，人類花費漫長的歲月發展科學技術，應用科學技術所建立的都市計畫，在建立人類生活環境上發揮決定性的作用。

然而，都市計畫並非絕對安全，也無法永久不變地保障良好的生活環境。而是在不斷嘗試錯誤的過程中，不斷建立更理想環境的努力過程，絕對不能一味沉溺在先進技術中。

江戶町的形成歷史，痛切地告訴我們這個教訓。人類愈是掌握高度技術時，就愈容易沾沾自喜。這種沾沾自喜往往讓人飽嚐地獄般的痛苦。

本書介紹江戶的建設過程，在如人間煉獄般的明曆大火後畫上句點。如果江戶從此成為一片廢墟，就不可能有今天的東京。東京就像一隻火鳳凰般獲得重生，之後，又孕育歌舞伎和浮世繪等稱傲世界的江戶文化。這些過程將在下冊中加以介紹。

本書是我匯集自己的各項研究成果編寫而成。想要進一步詳細了解，請參閱相關的參考文獻。

一九八一年九月

【日本經典建築】02

江戶町 上──大型都市的誕生

原著書名──江戶の町（上）：巨大都市の誕生
作　　者──內藤昌
繪　　者──穗積和夫
譯　　者──王蘊潔
封面設計──霧室
內頁排版──徐蕙設計工作室
總 編 輯──郭寶秀
特約編輯──曾淑芳
行銷業務──力宏勳

發 行 人──凃玉雲
出　　版──馬可孛羅文化
　　　　　104台北市民生東路二段141號5樓
　　　　　電話：886-2-25007696
發　　行──英屬蓋曼群島商家庭傳媒股份有限公司城邦分公司
　　　　　104台北市中山區民生東路二段141號11樓
　　　　　客戶服務專線：(886)2-25007718；25007719
　　　　　24小時傳真專線：(886)2-25001990；25001991
　　　　　讀者服務信箱：service@readingclub.com.tw
　　　　　郵撥帳號──19863813　戶名：書虫股份有限公司
香港發行所──城邦（香港）出版集團有限公司
　　　　　香港灣仔駱克道193號東超商業中心1樓
　　　　　E-mail：hkcite@biznetvigator.com
馬新發行所──城邦（馬新）出版集團
　　　　　Cite (M) Sdn.Bhd.(458372U)
　　　　　11 , Jalan 30D/146 , Desa Tasik Sungai Besi , 57000 Kuala Lumpur , Malaysia
輸出印刷──前進彩藝有限公司
三版一刷──2016年10月
定　　價──350元

國家圖書館出版品預行編目資料

江戶町：上,大型都市的誕生 / 內藤昌 文；穗積
和夫繪圖；王蘊潔 譯 -- 三版 -- 臺北市
　：馬可孛羅文化出版：家庭傳媒城邦分公司發
行，2016.10
　　　面；　公分 --（日本經典建築；2）
譯自：江戶の町（上）：巨大都市の誕生
ISBN　978-986-93358-9-8(平裝)

1. 建築藝術　2. 文化　3. 日本

924.31　　　　　　　　　105018030

NIHONJIN WA DONOYONI KENZOBUTSU WO TSUKUTTE KITAKA4
EDO NO MACHI Vol.1-KYODAI TOSHI NO HATTEN
Text copyright©1982 by Akira NAITO
Illustrations copyright©1982 by Kazuo HOZUMI
Original Japanese edition published by Soshisha Co., Ltd. In 1982
Traditional Chinese translation rights arranged with Soshisha Co., Ltd.
through Japan Foreign-Rights Centre & Bardon-Chinese Media Agency
Complex Chinese edition copyright © 2016 by Marco Polo Press, A Division of
Cité Publishing Ltd.
All Rights Reserved.

ISBN：978-986-93358-9-8　（平裝）
城邦讀書花園
www.cite.com.tw
版權所有　翻印必究（如有缺頁或破損請寄回更換）

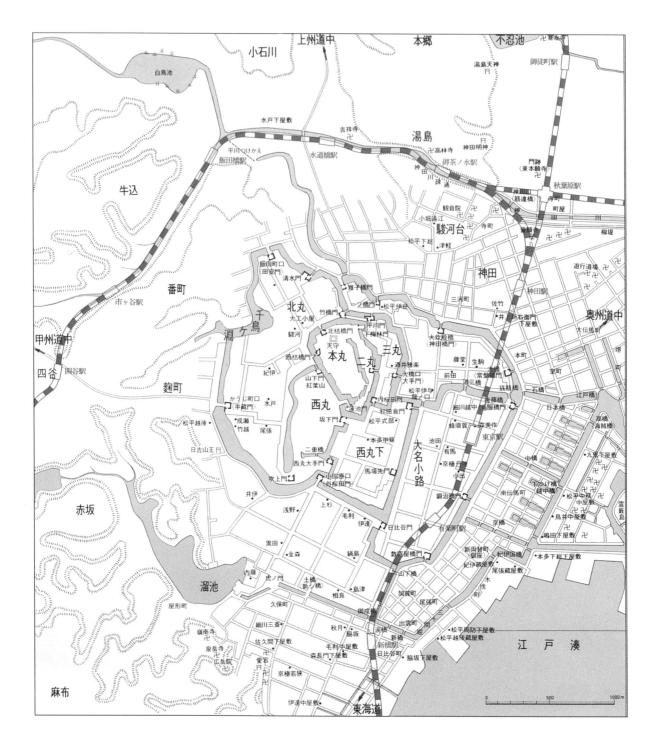

江戶的第三次建設

1632年（寬永9年）左右——摘自《武州豐嶋郡江戶庄圖》

< > 別稱或之後的名稱

今日的國鐵

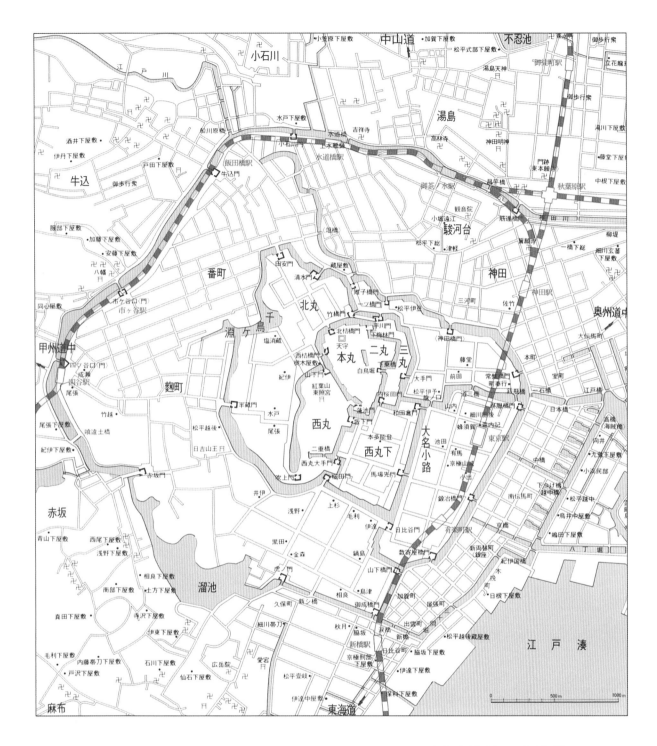

江戶的第四次建設

1644年（正保元年）左右——摘自《正保年間江戶繪圖》